서울 그리고 사람
drawing

식물 그리는 사람 drawing

손정민 지음

미메시스

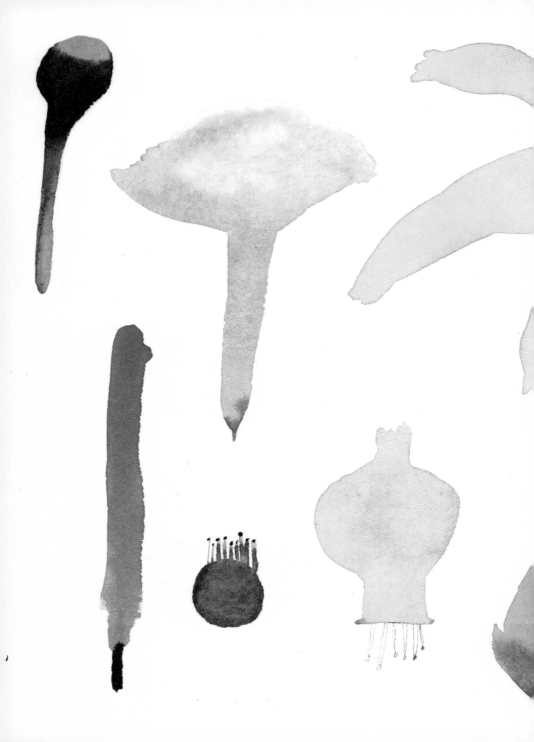

There are strange nights
when flowers have a Soul.
알베르 사맹

찰스 스키너는 『식물 이야기 사전』의 서문에서 이렇게 적었다. 〈식물의 세계는 지난 3,000년 동안 거의 변하지 않았다. 우리가 물질적이고 지루한 시대에 살고 있다고들 하지만 순수하고 사랑스러운 상상력을 지녔던 시대와 완전히 단절되지는 않았다. 지금도 월계관은 영광을, 장미는 아름다움을, 백합은 순수를, 참나무는 힘을, 버드나무는 품위를, 무화과나무는 안식을, 옥수수는 풍요를, 올리브나무 가지는 평화를 상징한다.〉

나는 정면 얼굴을 그린 그림을 좋아한다. 다소 어색할 수 있는 앞을 향한 얼굴에는 진솔함이 담겨 있고 자연스런 진솔함 속에는 언제나 연약함이 느껴진다.

평생 인물 사진만을 찍었던 독일 사진가 아우구스트 잔더는 외양에 대해서 이렇게 말했다. 〈사람들은 빛과 공기로, 부모로부터 물려받은 특질과 그들의 행동으로 이루어진다. 그들의 겉모습을 보면 그들이 하는 일과 하지 않는 일을 알 수 있고 얼굴에는 행복과 근심이 드러난다.〉

006

지금까지 나는 주로 내 주변 사람들의 얼굴을 그려 왔지만 길거리나 공원에서 혹은 여행 중에 발견한 식물을 그리며 자연스레 사람과 식물을 함께 그리는 것에 대해 생각하게 되었다. 여기에 그린 사람들은 나와 가까이 지내는 사람들이나 평소 만나고 싶었던 사람들이고, 그들에게는 모두 내가 생각하는 각자의 식물 이미지도 있다. 사람과 식물에 관해 글을 쓰기 위해 다시 그들을 만나고, 식물에 대해 좀 더 깊게 알게 되면서 내 마음은 풍부해졌다. 완전히 새로운 경험을 했다고 말할 순 없지만 맥락이 깊어졌다고 할까. 원래 가까운 사이였던 이와는 좀 더 깊고 사적인 대화를 하게 되었고, 만나고 싶었던 이와는 나의 사사로운 궁금증을 해소하는 것뿐 아니라 전혀 모르던 분야에 대해 조금이나마 알게 되기도 했다. 가벼운 마음으로 시작했지만 생각보다 가벼운 작업은 아니었다. 사람들에 대해 글을 쓰면서 그동안 혼자서 그려 놓고 어딘가 깊숙이 넣어 두었다가 잊어버린 그림을 다시 찾기도 했고 오직 나만 아는 내 마음 속 기억을 꺼내어 다시 그리기도 했다. 그 마음만은 어떤 순간에도 온전히 내 것이라는 사실에 때때로 위안을 받는다. 하지만 이렇게 그림으로 그려 모르는 사람들과 나누어 보는 것도 또 다른 의미가 될 것 같다.

contents

010

남동생
돈희동

작은언니
돈성현

큰언니
돈성연

ㄴㄴ

아빠
돈우길

엄마
세바임

내 가족과 앞마당의 식물

나는 셋째 딸이다. 아들을 낳으려는 엄마의 세 번째 시도에 또 나온 딸.

이제 나이가 들어 보니, 지금 내 나이보다 더 어렸을 엄마가 외동아들인 아빠에게 시집와 아들을 낳아야 한다는 스트레스에 얼마나 힘들었을지 마음이 짠하다. 어린 시절 사진 속 나는 영락없는 사내아이다. 짧은 머리에 옷차림은 모조리 다 바지.

왜 그랬는지 어렸을 적엔 가족 수가 너무 많은 게 참 창피했는데, 이젠 나와 비슷한 생김새를 가지고 상당히 비슷한 성격을 가진 언니 둘과 남동생이 있다는 것이 든든하고 감사하다. 내가 대학생이 되기 전까지 우리는 아파트를 싫어하는 아빠 덕분에 쭉 주택에서 살았다. 어렸을 적 기억엔 항상 집 앞마당에 나무가 많았다. 석류나무, 특히 배꽃이 예뻐서 좋아했던 배나무, 감나무, 어름나무와 색이 정말 예뻤던 철쭉꽃 그리고 포도나무까지. 여름의 뜨거운 햇빛을 잔뜩 받고 자라서 달고 알이 작던 자주색 포도를 따 먹은 기억도 여전히 남아 있다. 동네 친구들과 흙을 섞은 물에 흰색 배꽃을 동동 띄워 소꿉장난하고 놀던 장면은 아직도 선명하다. 가을이 되면 늘 아빠는 국화 화분을 잔뜩 사오셨는데 지난해도 노란색과 자주색 국화를 집에서 볼 수 있었다. 아마 내가 이토록 식물을 사랑하고 비오는 날 나무 냄새나 여름밤 풀 냄새에 금세 행복해지는 건 주택에서 보낸 유년 시절 덕분이 아닌가 싶다. 음식도 마찬가지다. 마당에서 키우던 케일을 뽑아 고모네 과수원에서 가져온 향긋한 사과와 갈아서 먹은 기억, 일요일 아침마다 엄마와 언니들과 목욕탕에 갔다 오면 엄마가 시원한 사과를 강판에 갈아서 한 잔씩 주셨던 기억, 봄이 되면 엄마가 어디선가 캐온 쑥으로 해준 향 좋은 쑥떡을 갓 볶은 콩으로 만든 따뜻한 콩가루에 묻혀 먹던 기억, 아빠가 친구분들과 산에 가서 직접 채취한 송이버섯을 뭔지도 모르고 향이 좋다고 생각하며 먹었던 그 어린 시절의 기억들. 지금 나의 음식 취향은 모두 그때 이미 생성된 것임이 분명하다. 감사한 일이다.

011

012

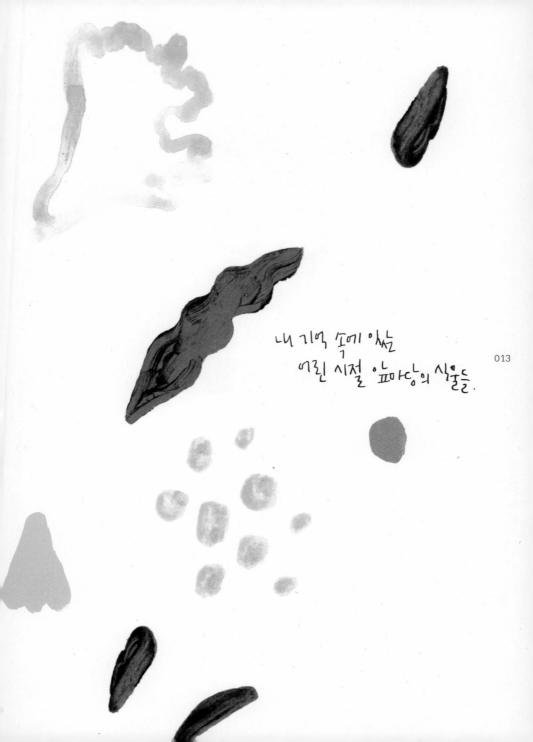

내 기억 속에 있는
어린 시절 유마당의 식물들.

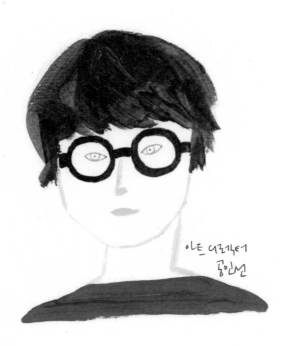

아트 디렉터
홍민선

민선 언니랑 연

민선 언니와는 아주 오래된 신기한 인연이다. 한창 싸이월드가 유행하던 시절부터였으니
15년이 넘었고, 그 옛날부터 내 그림을 좋아해 준 고마운 VIP이다. 자주 만나지 못해도
전시회를 하면 언니에게 제일 먼저 연락하고 언니는 꼭 전시회에 와준다. 인터넷이 없던
시절이었다면 만나지도 이렇게 연락을 이어 갈 수도 없었을 인연이다. 11년 전쯤 내가
광목에 그림을 그려 손바느질해서 만든 손지갑을 언니가 샀었는데 아직까지 너무 깨끗한
상태로 갖고 있는 것을 보고 가슴 찡하게 감동했다. 아크릴로 그린 그림이 지워지지 않도록
손세탁할 때 정말 조심스럽게 해야만 했을 테다. 이 책을 준비하는 동안에도 언니에게 많은
도움을 받았다. 내겐 너무 특별하고 고마운 사람.

면

우리가 어디에 살던 입고 넣을때
면Cotton은 일상생활의 큰 부분을
차지한다. 그 목화 잎이 이렇게 예쁘게 생긴
것을 사람들은 알까. 민연 언니와 참 많이
닮은 잎이다.

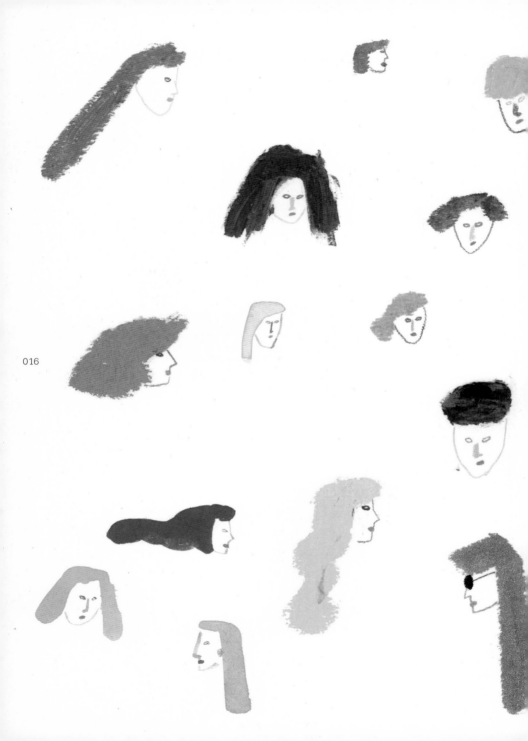

민선 언니가 특히 좋아해 준 얼굴 시리즈 그림으로 예쁜 얼굴들 사이에 반전이 숨어 있는 얼굴을 그리고 싶었다. 예쁘장하기만 한 얼굴들이 지루하게 느껴졌던 어느 날이었던 것 같다. 그리고 보니 너무 마음에 들어 시리즈로 몇 개를 더 그리고 벽에 붙여 놓았다. 지금도 고개를 들면 맞은편 벽에 붙어 있는 걸 볼 수 있다.

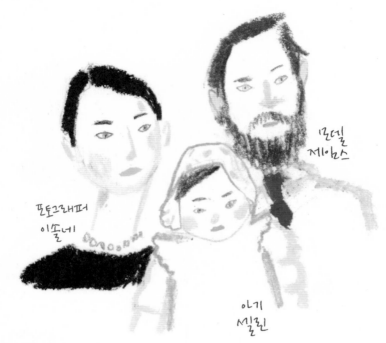

포토그래퍼
이솔네

모델
제임스

아기
셀린

솔네 언니와 연꽃

4년 전 『엘르』 잡지와 진행하던 인터뷰 기사에서 모델 제임스를 만나면서 제임스와
사진작가 솔네 언니 부부와의 인연이 시작되었다. 이제는 셀린과 함께 세 명이 된 이 가족은
꾸밈없이 진솔하고 따뜻한 언니의 사진처럼 참 예쁘다. 자기만의 색이 분명한 사람은 쉽게
볼 수 있지만 언니처럼 분명한 자기만의 〈어떤 것〉이 늘 자연스럽고 과하지 않으며 누군가도
불편하게 만들지 않는 사람은 드물다. 언니는 내가 무슨 일을 하려고 할 때마다 진심으로
응원해 주고 정말 필요한 조언을 해준다. 책을 내고 싶다는 생각도 머릿속에만 있지 용기가
나지 않았는데, 만날 때마다 〈아, 내가 꼭 해야 하는 일이구나〉 마음먹게 해준 것도 솔네
언니였다. 뭔가를 시작하는 게 고민이라고 하면 〈하고 싶은 건 지금 다 해봐, 지금 할 수 있는
건 다 해〉라고 말하는 사람이다. 내가 방향을 못 잡아 헤맬 때 언니를 만나면 다시 방향이
잡히기도 한다. 이런 솔네 언니와 제임스를 닮아 사랑스러운 얼굴로 잘 웃는 셀린이 커서
어떤 생각으로 어떤 말을 할까 참 궁금해진다. 언니와 제임스를 닮아 조화로운 삶을 살겠지.

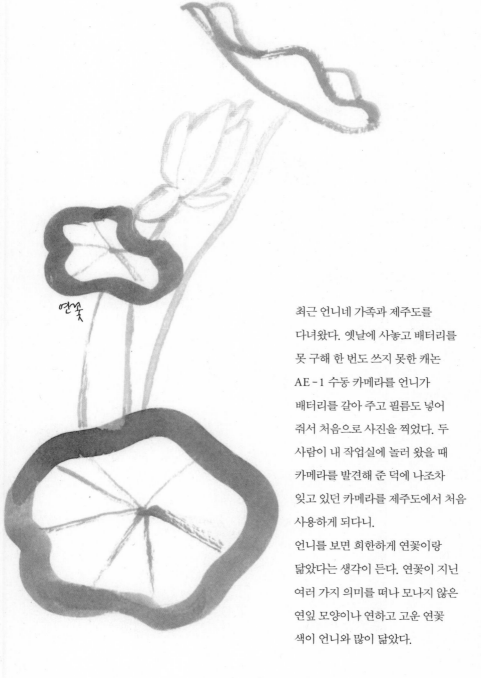

연꽃

최근 언니네 가족과 제주도를
다녀왔다. 옛날에 사놓고 배터리를
못 구해 한 번도 쓰지 못한 캐논
AE-1 수동 카메라를 언니가
배터리를 갈아 주고 필름도 넣어
줘서 처음으로 사진을 찍었다. 두
사람이 내 작업실에 놀러 왔을 때
카메라를 발견해 준 덕에 나조차
잊고 있던 카메라를 제주도에서 처음
사용하게 되다니.
언니를 보면 희한하게 연꽃이랑
닮았다는 생각이 든다. 연꽃이 지닌
여러 가지 의미를 떠나 모나지 않은
연잎 모양이나 연하고 고운 연꽃
색이 언니와 많이 닮았다.

이책 작업을 처음 시작한 게 이미 2년 전이라 씰린을
그렸을 때는 돌이 될 즈음이였다. 그런데 씰린이 요즘
몰라보게 커서 다시 그렸다. 아이들의 시간과 나의 시간이
다르게 느껴진다.

360 샵얼즈 친구들에게
선물받은 티셔츠

밀라노에서 산
치즈 그레이터

The
Stranger
Albert Camus

몇년 전, 수염과 머리를
길게 길렀던 제임스의 모습

제임스가 늘 즐겨입고
좋아하는 카뮈의 <이방인>
티셔츠를 입은 모습을
폴네언니가 찍은 사진이
우연히도 정말
『이방인』의 표지가 됨.

이탈리아 요리를 좋아하는 제임스가
집에서 기르는 허브를
자를 때 사용하는 허브 나이프

사랑하는
와이프
폴네

제임스가 유독 아끼는
야채용 칼

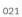

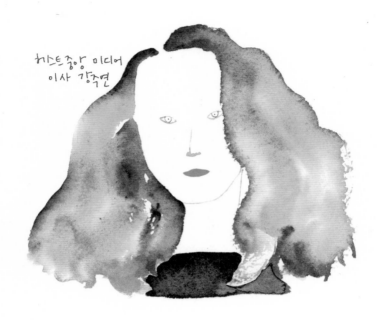

허스트중앙 미디어
이사 강주연

022

강주연고 앤슈지엄

뉴욕에서 살 때 한국『엘르』와 처음 인연을 시작했고, 잠시 서울에 나왔을 때 당시『엘르』
편집장이었던 빨강 머리 빨강 립스틱의 강주연 편집장을 처음 만났다. 까칠하고 차가운
패션계 뉴요커들 사이에서(물론 그렇지 않은 따뜻하고 좋은 사람들도 있었다) 질려 있던 나는
좀 적잖이 놀랐다. 그녀는 시시콜콜한 수다도 부담 없이 떨 수 있는 털털한 성격이었다. 그 후
많은 작업을 함께했는데, 해외 출장에 다녀오는 길이면 그림책이라든지 일러스트로 만들어진
카드 같은 걸 꼭 사다 주었다. 사소하지만 그 마음이 참 고마웠다. 여행 중에 누군가를 위해
뭔가를 산다는 건 특별히 마음을 쓰는 일이지 않던가. 여행 가방에 넣어 갖고 와 가방에서
꺼내며 기억을 하고 또 만나서 전해 주는 일이란 생각보다 번거로운 일이니까. 예전 생일
때 그녀의 얼굴을 그려서 선물한 적이 있었다. 실물보다 예쁘게 그려 줘서 고맙다며 빨강
립스틱과 빨강 머리를 고수하겠다고 했는데 지금도 그대로인 모습이 보기 좋다.

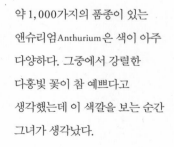

앤슈리엄

약 1,000가지의 품종이 있는
앤슈리엄Anthurium은 색이 아주
다양하다. 그중에서 강렬한
다홍빛 꽃이 참 예쁘다고
생각했는데 이 색깔을 보는 순간
그녀가 생각났다.

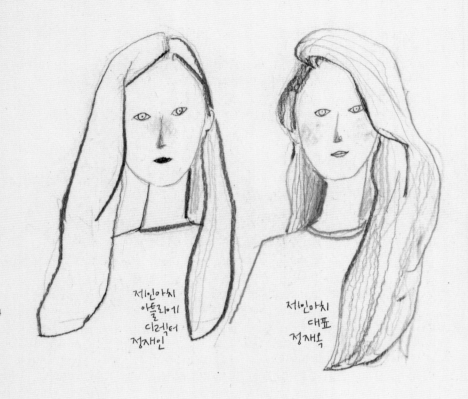

제이앤치
아트라이키
디렉터
정재인

제이앤치
대표
정재옥

재인 재옥 언니와 남친

10년이 넘은 시간 동안 알고 지낸 언니들. 사람이 오랜 시간 변함없는 모습을 유지하는
일이 쉽지 않은데 언니들은 한결같다. 10년 전이나 지금이나 사진 안에서도 그대로이다.
재옥 언니는 겉으로 강해 보이나 따뜻하고 정이 많으며, 재인 언니는 겉모습은 여자
그 자체이지만 알고 보면 내면이 강하다. 어쩌면 재옥 언니보다 재인 언니가 더 강한
사람이라는 걸 사람들은 모르겠지. 긴 시간 동안 언니들과 많은 일을 겪었고 별별 감정의
통로를 다 거쳐 왔는데 그때마다 언니들은 늘 내게 힘이 되어 주었다. 늘 건강하고 지금처럼
아름다운 언니들로 앞으로도 계속 행복했으면!

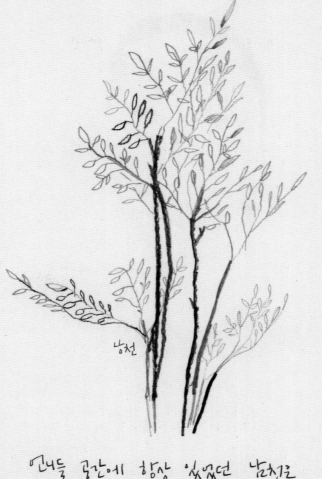

남천

언제들 공간에 항상 있었던 남천은
Sacred Bamboo 또는 Heavenly
Bamboo라고 불리기도 한다.
하늘하늘하면서 지역은 빨간 열매가
열리고 언제들처럼 선이 가늘고 아름다운
식물이다.

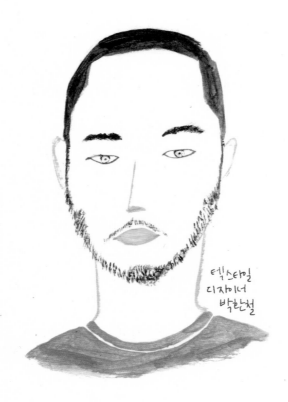

텍스타일
디자이너
박한철

환이랑 피콕 플러닌트

내가 아는 가장 편견 없는 사람이자 내가 좋아하는 천진난만한 웃음을 지닌 한량. 솔직하고
보드라운 마음과 저음의 느릿느릿한 말투를 가졌으며 〈예쁜 것〉을 보는 취향이 나와 비슷한
친구이다. 붕 뜬 이방인으로 뉴욕에서 만나 지금까지 꽤 오랜 시간 동안 화내거나 삐치는
모습을 본 적이 없으니 흔들림 없는 마음을 가진 것인지도……. 환이는 자유롭게 사는 일이
자연스럽고 좋으며 옳은 거라고 느끼게 해준다. 우리가 함께했던 10년이 넘는 시간의 그
수다가 참 좋다. 앞으로 또 우리가 어디에서 살게 되던 이렇게 지내고 싶다. 요즘은 어떤
음식을 해먹는지, 잠이 오지 않을 땐 어떤 음악을 들어야 하는지, 나이가 들며 오는 변화에
대해 종종 얘기하고 가끔 같이 탱고도 추고 그렇게.

피콕 플랜트Peacock Plant라는
이름의 아름다운 잎을
가진 식물이 있다. 환이가
사랑하는 나라 브라질
태생이기도 하고, 그 잎이
마치 텍스타일처럼 생겨서
여러모로 환이가 생각난다.

피콕 플랜트

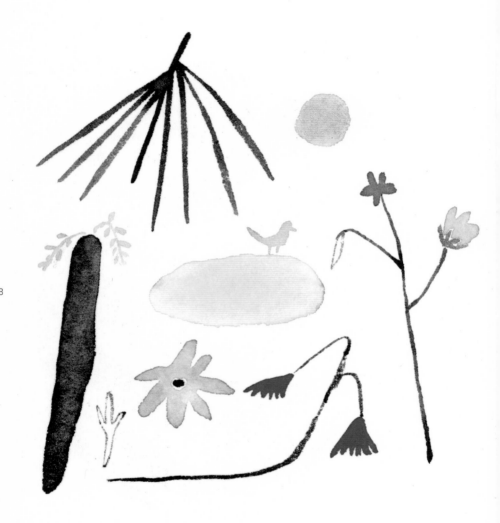

텍스타일 디자이너인 환과 조향사인 이선화 언니와 함께 2016년 가을
익선동 한옥에서 했던 전시 「큰 바람의 달」을 위해 그림을 그렸다.

방 세 곳을 각자의 작업으로 꾸미는 전시였는데, 선화 언니는 방마다
각각의 향으로 조향 작업을 했고 나는 그 향을 맡고 그림을 그렸었다.

갑빠오 인숙 그녀와 연등사붓꽃

 흔히들 나이 들어서 만난 사람과는 어릴 적 친구만큼 깊은 관계가 되기 어렵다고들 하지만, 두 언니는 서로 어느 정도 나이가 되어 만나 마치 세상 비밀 없는 초등학교 동네 친구같이 시시덕거리며 함께 재미있게 살고 있고, 나 역시 거짓말처럼 어릴 적 동네 언니들처럼 가까워진 사이가 되었다. 그리고 실제로 우리는 지금 같은 동네에서 살고 있다. 왜 이렇게 언니들과 만나는 시간이 즐겁고 만나면 많이 웃게 되고 스스럼없이 깊은 대화를 할 수 있을까 생각해 본 적이 있다. 어떤 사람을 말해 주는 건 결국 그 사람의 말과 행동이 아니던가. 어떤 말을 하고 어떤 행동을 하는지. 나이에 상관없이 순수하게 열린 마음을 가지고 있고, 사려 깊은 말을 하고, 쓸데없는 겉치레에 감정과 시간을 허비하지 않는 것. 솔직하게 감정을 표현하는 〈태도들〉이 그 이유인 것 같다.

세라믹
디자이너
갑빠오
Kappao

셰프 연극
야상 병리사
조인숙

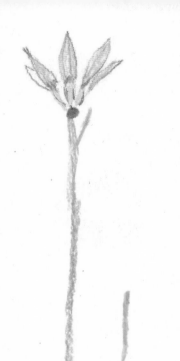

국립 현대 박물관에서 했던 「식물도감: 시적
증거와 플로라」전을 보러 갔었다. 다양한 식물
전문가의 예술 창작물과 수집품, 식물 자료로
이루어진 전시였는데 그중 1910년대 수집된
50여 점의 들꽃과 일상에서 접하기 힘든
식물들을 볼 수 있어서 참 좋았다. 유난히 눈에
띄는 꽃이 있었는데 서귀포 일대에서 발견된
미기록 귀화 식물 〈연등심붓꽃〉이었다(갑빠오
언니는 제주도 출신이다). 조그만 연보라색
꽃을 가까이서 들여다보니 노란색과 자주색이
미묘하게 섞여 더 예뻤다. 귀엽고 소박한
모습은 마치 언니들 같다.

연등심붓꽃

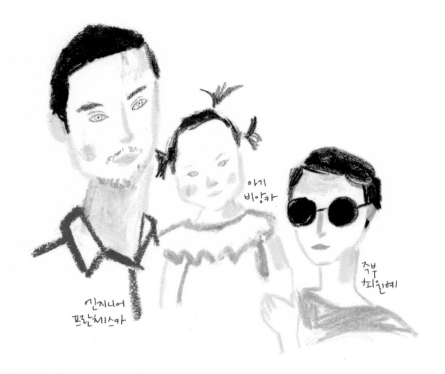

아기
비앙카

주부
최윤혜

엔지니어
프란체스카

윤혜, 프란체스카, 비앙카, 콜라

윤혜는 내가 뉴욕에서 친하게 지내던 친구의 어릴 적 친구이다. 윤혜는 프라를 밀라노에서 만나 10년간 사귀었고, 엄마의 건강이 악화되어 한국에 급하게 나오게 되었을 때 한국에 같이 가겠다는 프라에게 〈이제 각자의 나라에서 각자 인생을 살자〉라고 말했다. 결국 프라는 모든 것을 두고 한국으로 건너와 직장을 구했고, 둘은 결혼해서 아들 같은 딸 비앙카와 이제 막 태어난 둘째 딸 스텔라 그리고 반려견 콜라와 함께 살고 있다. 우리는 누구나 살면서 감당하기 벅찬 시련을 만난다. 그러면서 불평하기도 하고 누구에게 의지하기도 하고 또 포기하고 싶은 마음을 겨우겨우 다잡으며 더 강해지고 여유로움을 가지기도 한다. 윤혜는 웬만큼 힘든 상황에서도 불평하지 않고 늘 유연하다. 극단적 상황에 처하지 않고 평생을 살아가는 사람도 있을 것이다. 하지만 힘든 상황 속에서 자기가 가진 것들을 최대한 보듬으며 불가능을 향해 걸어가는 사람들이 있다. 윤혜처럼.

윤혜는 집에서 늘 허브를 키워서
그녀 집에 놀러 가면 라벤더와
로즈메리 등 각종 허브들을
조금씩 꺾어 주며 가져가라고
챙겨 준다. 건강하게 촘촘히 자라
있는 윤혜네 허브들은 건강한
정신을 가진 윤혜와 같다.

타임과 바질

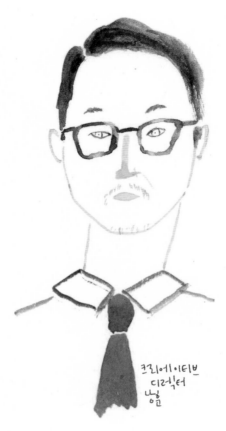

크리에이티브
디렉터
남훈

남훈 오빠라 칼라일

남훈 오빠는 뉴욕에서 시작되어 지금껏 이어지고 있는 인연 중 한 명이다. 오빠가 1년 동안 뉴욕에서 공부하면서 이런저런 일을 할 때 처음 알게 되었고, 『엘르』에 칼럼을 기고할 때 일러스트 작업을 내가 하기도 했다. 와인을 사랑하고 맛난 것을 즐기는 시간을 소중히 하고 슈트를 제대로 입는 걸 굉장히 중요하게 여기고 나이가 들어서도 철들지 않으려는 사람이다. 철들지 않은 것이 나쁜 것은 아니지 않은가. 늙지 않는 비결이 영원히 철들지 않는 거라고들 하는데. 요즘 그는 편집 숍 〈알란스〉를 운영하며 남성복 크리에이티브 디렉터, 컨설턴트, 작가, 스타일리스트로 바쁘게 살고 있다.

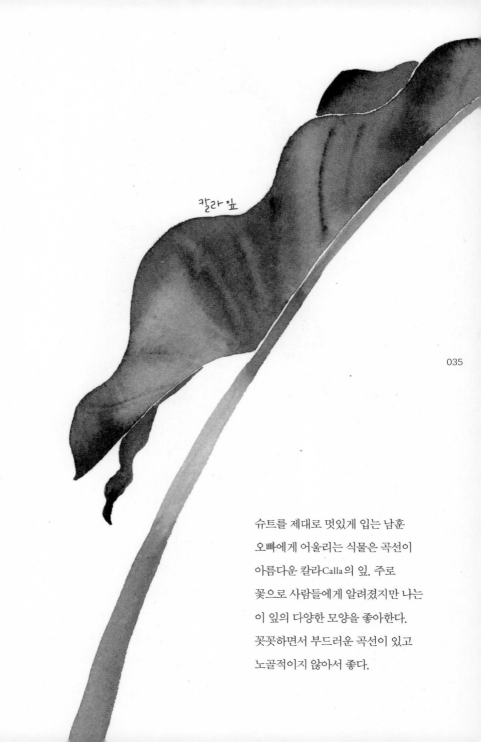

칼라잎

슈트를 제대로 멋있게 입는 남훈
오빠에게 어울리는 식물은 곡선이
아름다운 칼라Calla의 잎. 주로
꽃으로 사람들에게 알려졌지만 나는
이 잎의 다양한 모양을 좋아한다.
꼿꼿하면서 부드러운 곡선이 있고
노골적이지 않아서 좋다.

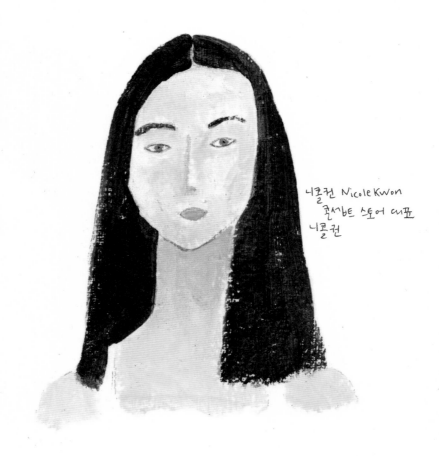

니콜권 Nicole Kwon
콘셉트 스토어 대표
니콜권

니콜라 포큐파인 토마토

어린 시절을 보내지 않았던 나라에서 산다는 건 쉽지 않은 일이다. 여행이 아니라 정말
삶이라면. 아마도 언어에서 오는 상실감이 큰 이유가 아닐까. 니콜과 나는 디자이너 피터
솜의 밑에서 함께 일하며 알게 된 사이였다. 알고 보니 같은 동네에 살고 있었고 둘 다
외로웠으며 일은 재밌지만 사람 때문에 힘들었다. 얼마 되지 않아 둘 다 다른 회사로 옮겼고
우리는 주로 맛있는 것을 먹으러 다니며 서서히 친해졌다. 뉴욕은 외로운 사람이 많지만
쉽게 마음을 열고 친한 친구를 사귀기에는 어려운 도시이다. 겨우 마음을 열면 각자의

나라로 돌아가기 십상이니까. 지금 니콜은 댈러스에서 10년간 사귄 남자친구와 결혼해
반려견 쿠쿠와 행복하게 편집 숍을 오픈해서 살고 있고 곧 애기도 태어날 예정이다. 우리는
시간에 구애받지 않고 자주 통화하면서 〈사람과의 관계〉에 대해서 오랜 시간 얘기한다.
마음이 맞는 사람을 만나는 게 얼마나 어렵고 행운인지 둘 다 잘 알기 때문이다.
어떤 책에서 포큐파인 토마토Porcupine Tomato라는 식물의 잎을 본 적이 있는데 너무
아름다웠다. 부드러운 곡선의 잎 중간 부분에 나 있는 뾰족한 노란색 가시가 마치 여린
마음을 숨기고 날카롭게 말하던 예전 우리 모습 같았다.

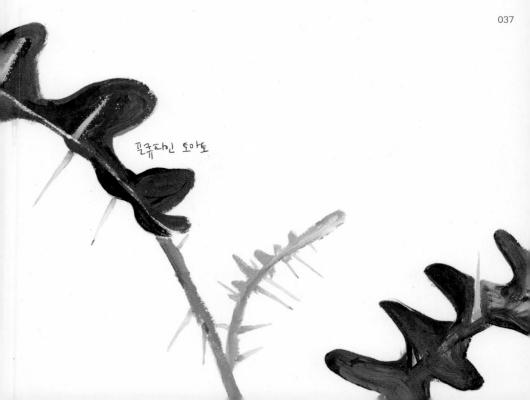

포큐파인 토마토

함께 뉴욕에서 지내던 시절, 어퍼 이스트에 살던 나와 어퍼 웨스트에 살던 니콜은 종종 중간에서
만나 함께 자전거를 타러 다녔다. 지금 떠올려 보면 참 귀여웠던 일 중 하나는, 니콜은 집을 구할
때 걸어서 갈 수 있는 거리에 〈버블 티〉를 파는 곳이 있는지 없는지 알아보는 거였다. 맛있는 걸
먹는 일이 너무나 중요했던 우리는 추석 때 갑자기 송편이 너무 먹고 싶어져 센트럴파크에서

자전거를 타다가 89가에서 32가 한인 타운까지 자전거를 타고 내려가 사 먹었던 적도 있었다. 많은 기억이 있는 곳이다, 그 공원은. 그곳에서 자전거를 타다가 혹은 걷다가, 솔방울을 천연 가습기로 쓰겠다며 주우러 갔다가, 더워서 못 견딜 여름날에는 시프 메도Sheep Meadow로 뛰쳐나가 누워 있다가, 나는 참 많은 나뭇잎을 보았다.

북한산
중개사
박이정

이정이란 아가스타체 르꼬사

종종 주변에서 〈세상 살면서 한번 겪을까 말까 한 웃긴 일들이 너한테는 왜 이리 자주
일어나니, 인생이 코미디〉라는 말을 듣는데 그 말을 똑같이 해주고 싶은 친구가 바로 미정이다.
참 깔깔거리며 철없었던 20대를 함께한 친구다. 여행을 가보면 평소 잘 맞다가도 트러블이
생기는 친구가 있기 마련인데 우리는 여러모로 좋아하는 게 비슷하고 특히 과일과 해산물을
좋아하는 식성이 같다. 성격 또한 둘 다 〈적당하게〉 무심해서 여행을 갔을 때 죽이 맞는 일이
진가를 발휘한다고나 할까. 19년간 나이를 함께 들어가며 이제는 좀 미운 짓을 해도 진한
애정이 바닥에 깔려 그조차도 끌어안을 수 있는 사이가 되었고 노년에도 지금처럼 언제든 함께
훌쩍 떠날 수 있으면 좋겠다. 내가 중요한 결정을 내려야 할 때, 살면서 자연스레 가지게 되는
고민들을 진심으로 나눌 수 있는 친구가 있다는 건 무척 다행스런 일이다.

아가스타체
루고사

깻잎처럼 생긴 〈방아〉라는 식물이 있는데 우리나라에서는 방아 또는 곽향이라고 부르지만
아가스타체 루고사Agastache Rugosa라는 이름의 민트 종류다. 코리언 민트, 인디언 민트, 블루
리커리시, 차이니즈 파츌리라고도 알려져 있다. 향이 강하고 호불호가 강하게 나뉘는 맛을
가진 방아는 예전에 미정이 할머니가 부침개로 정말 맛있게 만들어 주신 기억이 아직도
생생하다. 여름철 서촌 길거리를 걷다가 보랏빛 꽃과 함께 쉽게 볼 수 있는 방아를 보면 그
맛과 시간이 그리워진다.

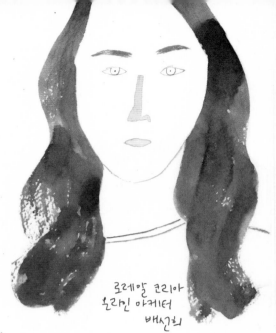

로레알 코리아
온라인 마케터
배선희

선희와 마틸리자 포피

내가 아는 가장 열정적인 사람인 선희는 뭘 해도 온 마음으로 열정을 다하는 나의 벗이다.
미정이의 고등학교 시절 친구라서 나도 자연스레 알게 된 사이이지만 나이가 들면서 더
가까워졌다. 살다 보면 다른 사람들에게 얘기하기 어려운 비밀이 하나쯤 있지 않던가.
그리고 그것을 자연스럽게 털어놓을 수 있고 당연히 비밀로 지켜질 거라 믿음이 가는 친구도
한두 명은 있기 마련이다. 선희는 내게 그런 친구다. 〈너에게 이런 시련을 주었으나 그것을
함께 이겨 낼 친구도 주겠노라〉 하며 누군가 나에게 보내 준 친구.
마틸리자 포피Matilija Poppy라는 양귀비과에 속하는 커다란 흰색 꽃이 있는데 여름에
피는 강렬한 노란 센터가 있는 꽃으로 유명하다. 양귀비과 중에 가장 큰 꽃으로 알려져
있고 햇볕이 잘 드는 비옥한 토양에서 야생으로 자라며, 쉽게 자라진 않지만 한번 자리
잡으면 잘 사라지지 않는다고 하니 그 특징 또한 너무 마음에 든다. 만지면 바스락거리는
종이처럼 느껴질 듯한 커다란 흰색 꽃잎이 달걀노른자의 노란색 같은 중간 부분과 대비되어
비현실적으로 아름답고 강인해 보인다. 아무리 어려운 상황이 생겨도 유연하게 넘기며 웃는
얼굴이 참 밝고 예쁜 선희와 이보다 더 잘 어울릴 수 있을까.

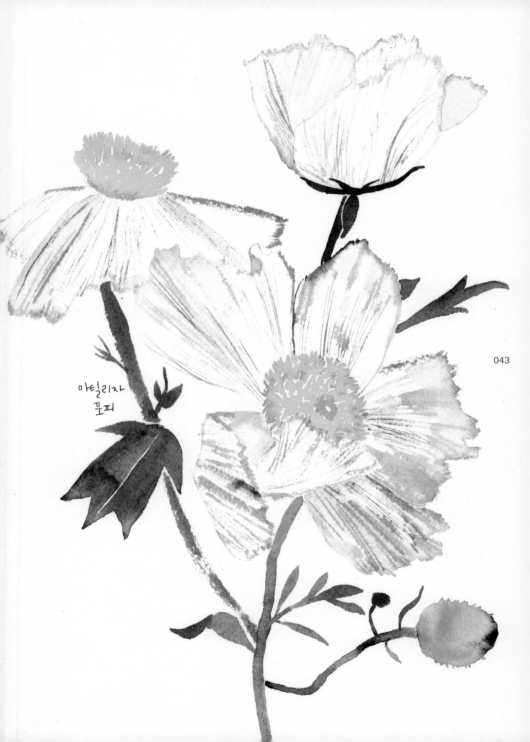

아틸리자
포피

043

지난여름 선희와 함께 뉴욕으로 갔었다. 우리는 브루클린의 그린포인트에서 지냈는데, 나무가 잔뜩 보이는 발코니가 있고 그림과 책이 많은 아주 이상적인 집이었다. 집 주인은 〈달리아〉라는 이름의 다정하고 매력적인 다큐멘터리 작가였고, 집을 자주 비워서 에어비엔비를 한다고 했다. 우리는 아침에 일어나면 매일 발코니 의자에 앉아 과일을 먹고 책을 읽고 그림을 그리다가 세수도 하지 않은 채 동네 카페에 어슬렁대며 걸어가 아침을 먹었다. 맛있는 커피와 함께. 윌리엄스버그는 뉴욕에 살고 있거나 최근에 뉴욕을 다녀온 친구들의 말처럼 많이 변했지만 그래도 그린포인트는 내가 뉴욕으로 간 초반에 브루클린을 드나들며 느꼈던 그 낯설었던 매력이 남아 있다. 기를 쓰고 멋 부리는 사람들이 아닌 낡은 옷을 입고 부스스한 머리의 아이들이 앉아 책을 읽고 음악을 듣고 커피를 마시는 곳. 한 블록을 모두 차지하는 빈 공장이 내뿜는 흉흉함이 있고, 늙은 폴란드인이 경영하는 빵집이 있는 곳. 어린 시절 윌리엄스버그의 드릭스 애비뉴에 살던 헨리 밀러는 자전적 요소가 강한 『남회귀선』에서 자신이 살던 동네에 대해 이렇게 말했다. 〈어린 소년에게, 사랑에 빠진 연인에게, 미친 사람에게, 술주정뱅이에게, 사기꾼에게, 난봉꾼에게, 깡패에게, 천문학자에게, 음악 하는 사람에게, 시인에게, 재봉사에게, 구두장이에게, 정치가에게 이상적인 거리이다.〉

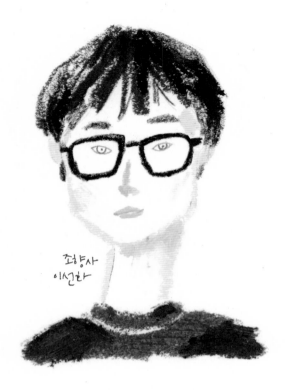

조향사
이선화

선화 언니와 생강꽃

인연이란 참 신기하고 오묘하다. 곰곰이 생각해 보면 죽을 때까지 만나지 않았을 수도 있는
사이인데 우연히 알게 되어 인생에서 손꼽힐 힘든 시간에 서로 의지하는 사이가 되기도
한다. 나에게 선화 언니는 그런 사람이다. 뉴욕에서 한국에 들어온 지 얼마 되지 않을 때,
KTX 열차를 타고 가다가 KTX 잡지에 소개된 문래동 언니의 공간을 보고 너무 마음에 들어
찾아가게 되었고 그렇게 나의 첫 번째 전시를 언니의 공간에서 하게 되었다. 그 시기는 우리
둘 모두에게 힘든 때였다. 지금 우리는 서로의 작업에 영감이 되어 주고 웃으면서 당시를
얘기한다. 선화 언니는 내게 〈어쩜 한 사람이 저렇게 많은 재능을 가질 수 있나〉라는 의문을
갖게 한 사람이다. 편집 디자인, 인테리어 디자인, 가구 디자인, 조향 공부에 요리까지.
2016년에 익선동 한옥에서 텍스타일 디자이너 환이와 함께 셋이서 전시를 한 적이 있었는데,

언니는 조향 작업으로 참여했었다. 그때 우리는 세 개의 방을 하나씩 자신의 작업으로 채워 각자의 공간으로 연출하는 것이었는데, 언니는 우리 셋 모두의 향을 제작했었다. 나의 작업을 보고 그 이미지로 언니가 상상하여 조향하는 식이었다. 정말 신기하게도 언니가 만들어 온 향은 내가 상상했던 향 자체였다. 굉장한 경험이었다. 요리도 마찬가지. 대추차 하나를 끓여도 언니가 만들면 다르다.

며칠 전에는 수카라 김수향 대표와 함께 토종 쌀로 막걸리를 만들었는데 복숭아 향이 나며 너무 맛있다고 했다. 언니의 요리들은 단순한 음식이 아니라 돌아서서 자꾸만 생각하게 만드는 언니의 작업과도 같다. 하지만 정말 매력적인 건 언니의 시골 소녀 같은 순진함과 다정함 그리고 넉넉함이다(언니는 서울 토박이). 내가 뭔가를 하다가 난관에 부딪혔을 때 언제나 해결책을 주는 사람이기도 하다. 〈어떻게 이런 것도 몰라?〉라는 말과 함께. 선화 언니가 제일 좋아하는 꽃은 생강나무에서 피는 노란 생강꽃이고 〈생강〉은 언니의 향초와 그 외 언니가 만든 향과 관련된 다양한 제품을 살 수 있었던 공간의 이름이다. 언니를 만나기 전에는 생강나무가 우리가 먹는 생강과 별개로 존재하는지 몰랐다. 주로 산지 계곡이나 냇가에서 자라는 생강나무는 한국, 일본, 중국 등지에 분포하는데 작은 노란 꽃이 잔뜩 피는 생강나무를 보면 언니가 떠오른다.

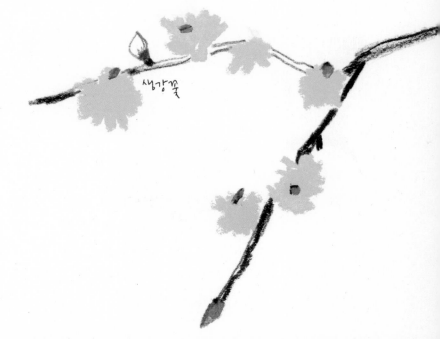

생강꽃

「눈물을 발하다」는 지금은 없어진 공간이지만, 당시
언니가 운영하던 〈생강〉에서 한 전시이다. 나는
한국으로 돌아오기 전부터 이미 선인장에 빠져
있었는데, 당시 정신적으로 무척 힘든 시기였었다.
아티스트 미란다 줄라이가 『It Chooses You』라는
책을 출판하면서 낭독회를 한다고 하여 갔었는데
꽤 인상적이었다. 2011년 가을이었다. 그녀가 영화
「미래는 고양이처럼」의 시나리오를 쓰면서 고심하고
있을 때, 페니세이버에 물건을 판다고 광고 낸

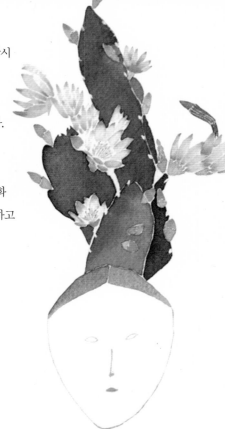

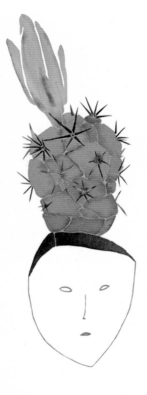

사람들에게 연락해서 인터뷰한 것을 담은 책이다. 책에는 인터뷰하면서 찍은 사진들도 있는데 설정 없이 찍힌 사람들의 모습에 〈날것〉 느낌이 있어 좋았다. 낭독회는 인터뷰한 사람들이 아닌 일반인들이 책을 읽는 거였다. 그 후 소호에 있는 잭 스페이드 매장에서 그 책에 나온 물건들을 전시하고 판매한다고 해서 갔다가 정작 물건 말고 장식으로 가져다 놓은 선인장들이 너무 인상적이어서 그때부터 나의 선인장 애정이 시작된 것 같다. 내가 보아 온 선인장 중에서 가장 큰 크기의 선인장들이 뜬금없이 여기저기 서 있는데 물기라고는 하나 없이 마른 모습인데도 존재감이 있고 생명력이 느껴졌으며 색도 너무나 아름다웠다. 달이 있는지 모르고 살다가 어느 날 밤하늘에 떠 있는 달을 보고 혼자 흠칫 놀란 기분이었다. 그래서 자연스레 선인장과 그 당시 상황들이 연결된 듯하다.

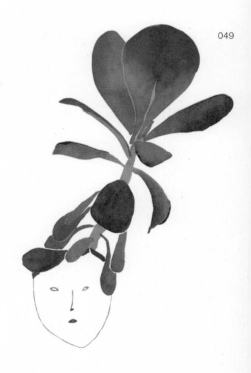

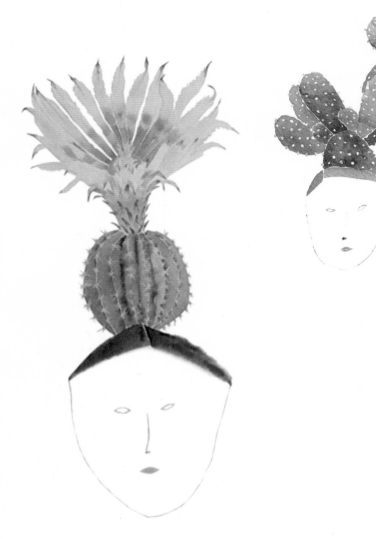

「눈물을 발하다」 전시는 보이는 것과 보이지 않는 것에 관한 이야기였다. 겉모습으로 나타나지 않는 현대인들의 표정 속엔 개개인의 수많은 이야기와 감정들이 담겨 있다. 무심한 듯 딱딱하게 늘 더디게 자라나는 선인장처럼 현대인들의 무료하고 건조한 듯한 그들의 표정과 마음의 상태를 선인장에 빗대어 나타내고 싶었다. 언제나 뾰족한 가시를 드리우며 푸석한 겉모습을 하고 있지만 안에는 촉촉하게 가득 찬 수분을 머금고 있는 선인장의 속마음과 이야기처럼 무표정한 모습 속에 가두고 있는 눈물과 추억 그리고 기억 같은 수많은 이야기를 그려 보고자 했다. 운이 좋아야 1년에 한 번 볼 수 있다는 선인장의 꽃 피는 순간 같은 행운을 꿈꾸며.

알리시아와 캣벨스

알리시아는 뉴욕에서의 세 번째 직장에서 만난 친구이다. 우리는 구두 디자이너였고 예쁜 것들을 좋아했고 비슷한 생각을 갖고 있었으며 회사 밖에서 더 즐거웠다. 물론 많은 것을 배우긴 했지만 회사는 〈좋은 일터〉가 아니었고 내가 그만두고 나서 알리시아도 곧 그만뒀다. 이제 내가 정말 사랑하는 그림을 그리며 살듯 알리시아는 〈알리시아 레이나Alicia Reina〉라는 의류 브랜드를 론칭해서 유리 아티스트였던 남자 친구 안토니아와 멕시코에서 결혼해 브룩클린에서 행복하게 살다가 최근에 로스앤젤레스로 이사했다. 내가 만난 처음이자 마지막인 사랑스러운 푸에르토리칸!

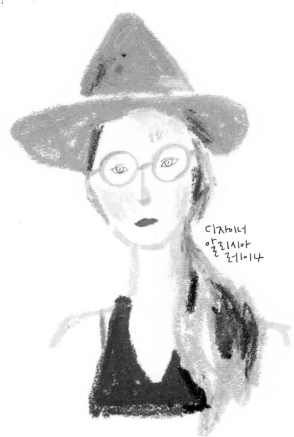

디자이너
알리시아
레이나

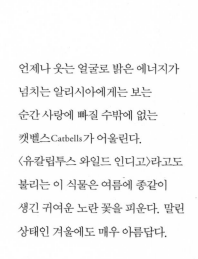

캣벨스

언제나 웃는 얼굴로 밝은 에너지가
넘치는 알리시아에게는 보는
순간 사랑에 빠질 수밖에 없는
캣벨스Catbells가 어울린다.
〈유칼립투스 와일드 인디고〉라고도
불리는 이 식물은 여름에 종같이
생긴 귀여운 노란 꽃을 피운다. 말린
상태인 겨울에도 매우 아름답다.

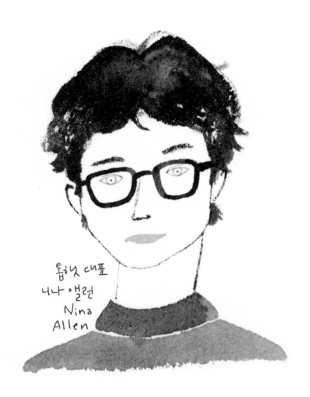

톱햇 대표
니나 앨런
Nina
Allen

니나와 스위스 치즈 바인

알리시아의 소개로 알게 된 니나는 뉴욕 로어 이스트 사이드에서 톱햇Tophat이란 숍을
운영하는 내가 만난 뉴요커 중 가장 특이하고 똑똑하고 사려 깊으며 닮고 싶은 사람이다.
콜롬비아 법대를 졸업했지만 법이 적성에 맞지 않는 것 같아 이 일을 시작했다. 남다른
좋은 안목을 가지고 이 나라 저 나라를 여행하며 오래된 회사의 스토리가 있는 제품들을
사들였는데, 그녀가 고른 물건들은 평생 사지 않아도 아무 문제없을지라도 몽땅 다 갖고
싶은 것뿐이다. 내가 작업한 에칭 프린트들도 이곳에서 판매했고, 나는 이 가게에서
독일에서 온 다정한 포토그래퍼, 나의 에칭 프린트를 처음으로 구매해 갔던 정감 가는
웃음을 가진 커튼 디자이너, 한눈에 어떤 일을 하는지 알 수 있었던 제이크루의 아동복
디렉터, 내가 흠모했던 〈어 디태처A Détacher〉의 디자이너 모니카 코왈스키 외 영감을 주는

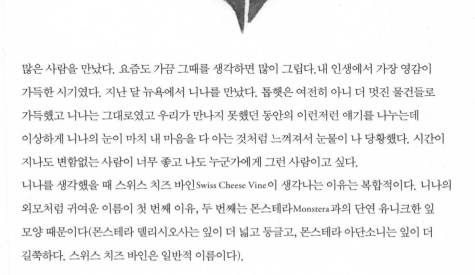

스위스
치즈 바인

많은 사람을 만났다. 요즘도 가끔 그때를 생각하면 많이 그립다. 내 인생에서 가장 영감이
가득한 시기였다. 지난 달 뉴욕에서 니나를 만났다. 톱햇은 여전히 아니 더 멋진 물건들로
가득했고 니나는 그대로였고 우리가 만나지 못했던 동안의 이런저런 얘기를 나누는데
이상하게 니나의 눈이 마치 내 마음을 다 아는 것처럼 느껴져서 눈물이 나 당황했다. 시간이
지나도 변함없는 사람이 너무 좋고 나도 누군가에게 그런 사람이고 싶다.
니나를 생각했을 때 스위스 치즈 바인Swiss Cheese Vine이 생각나는 이유는 복합적이다. 니나의
외모처럼 귀여운 이름이 첫 번째 이유, 두 번째는 몬스테라Monstera과의 단연 유니크한 잎
모양 때문이다(몬스테라 델리시오사는 잎이 더 넓고 둥글고, 몬스테라 아단소니는 잎이 더
길쭉하다. 스위스 치즈 바인은 일반적 이름이다).

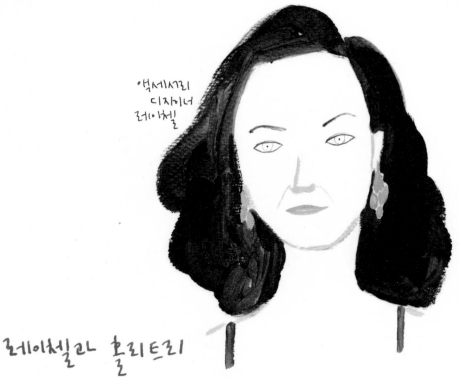

앳세서리
디자이너
레이첼

레이첼과 홀리트리

레이철은 내가 알리시아를 만난 세 번째 직장에서 알게 된 또 다른 보물 같은 친구이다.
마음이 여리고 다정다감하고 스시를 좋아하고 젤라토를 사랑하는! 스시를 너무 좋아하는
우리에게 한번은 이런 일이 있었다. 저녁에 야근 후 지쳐서 스시를 먹으러 가자고 택시를
탔는데 어디로 갈지 정하지 못하는 우리에게 택시 기사가 스시 가게 한 곳을 추천해 주었다.
일본 대사관이 있는 50가 근처 이스트 쪽에 맛있는 스시 플레이스가 많았는데, 그중 한
군데를 본인이 많이 데려다주었다며 우리를 내려 주었다. 내리고 보니 간판도 뭐도 아무것도
없이 문 하나가 덩그러니 있었는데 문을 열고 들어가니 완전히 다른 공간이 나타났고 음식은
정말 훌륭했다. 맨해튼 안의 작은 일본이었다. 그녀는 나의 엄마뻘 되는 나이였지만 어떤
주제 안에서도 우리의 대화는 자연스러웠고 힘들 때면 의지하게 되는 존재였다. 2년 전쯤
서울에서 레이첼과 만났을 때 내가 한국에 돌아온 후 돌아가신 엄마 얘기를 하며 눈물을
터트리는 그녀를 보며 마음이 무척 아팠다. 나이란 아무것도 아니다. 그녀처럼 사랑스럽고
마음이 늙지 않도록 나이 들고 싶다.

크리스마스 시즌이 되면 볼 수 있는 홀리트리Hollytree는 대부분의 종이 상록수로 추운 겨울 내내 잎이 나무에 붙어 있다. 마음이 따뜻하고 언제나 순수한 레이첼과 제일 닮은 나무인 것 같다.

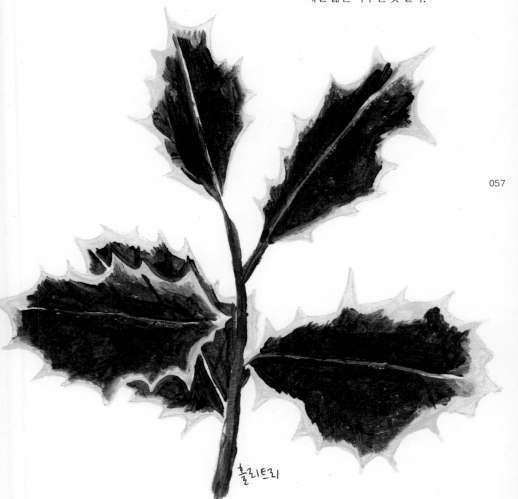

홀리트리

윤상과 라파게리아

어린 시절 구영의 우리 가족 모두가 함께 살던 2층 주택지나 1층에 <피아노방>이라고 부르던 방이 있었다. 피아노가 있는 작은방이었는데 그방에는 라디오 있었다. 내가 초등학생이었을때 가수 윤상을 처음 「이별의 끝」이라는 곡으로 데뷔했고 라디오에서는 하루 종일 그 노래가 흘러나왔다. 따뜻한 방에 언니들과 옹기종기 누워 그 노래를 들으며 어떻게 생긴 사람이 이렇게 노래를 부를까 생각했더랬다. 어느 겨울, 저녁을 먹으며 온 가족이 함께 텔레비젼 앞에 앉아 볼 연말 시상식에서 까안색 터틀넥과 회색 재킷을 입고 까만 뿔테 안경을 낀 윤상을 보고 우리집 세 자매는 한꺼 반했다.
내 인생의 몇 순간은 드문드문 윤상의 노래과 함께 기억에 남아 있다.

엄마가 운전하는 차 뒤에 누워 「이별 있던 세상」을
반복해서 듣던 끝수했던 초등학생 때의 기억, 중학생 때
쉬는 시간이면 친구들과 「가려진 시간 사이로」를 올클이
빨개지며 부르던 기억, 새벽 늦은 시간에 시험공부를 하며 듣던
「사랑이란」, 하루 종일 그림 작업할 때 무한 반복으로 듣던
「Ni Volas Interparoli」그리고 뉴욕 86가 6번 라인 지하철
에서 내려서 위가 우리집까지 걸어가며 듣던 「어떤 사람A」
등. 내 기억속에서 그 노래들과 그 순간들은 세트이다.
힌생의 노래가 너무 특별한 이유는 노래 자체도 아름답지만
이제는 하나하나의 노래이다 그 시절의 내 모습도 함께이기
때문이다.
내가 세상에서 제일 아름답다고 생각하는 꽃이 있는데
그건 라파게리아 Lapageria 이다. <칠레 벨플라워>라고도
알려져 있는데 이름에서 알 수 있듯이 칠레 꽃이다.
여러 가지 색이 있지만 그중에서도 오묘한 핑크 볼터시 컬러가
가장 아름답다. 이 색은 칠레에서도 아주 드물다고 한다.
마치 힌생의 음악같다. 아름답고 드물것.

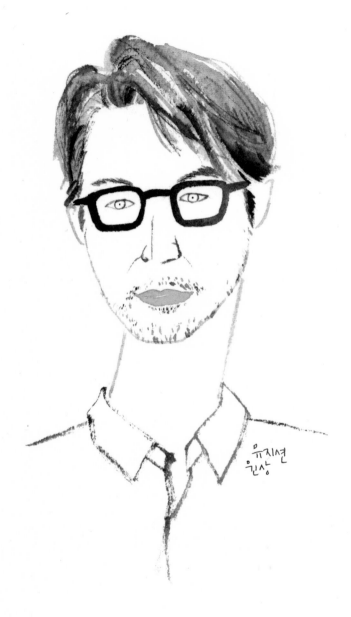

유지션
윈상

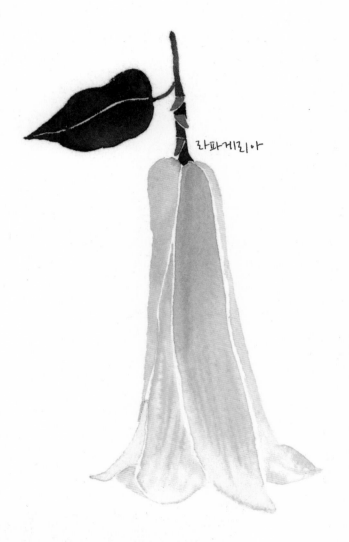

라파게리아

자러 가기 싫은 밤이 있다. 딱히 할 일이 있는 것도 아닌데 방학이
끝나기 전날 밤처럼 이대로 자러 가기엔 아까운 밤. 와인을
홀짝거리며 책을 펼쳤다가 덮었다가 음악을 틀었다가. 그런 밤에
작업을 하다가 「Ni Volas Interparoli」를 들으며 그린 그림이다.

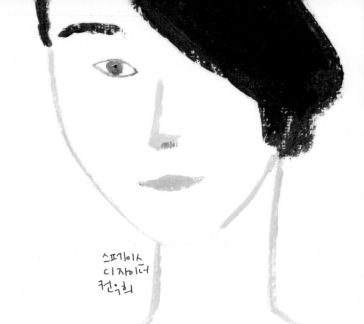

스페이스
디자이너
전우희

우희와 멕시칸 선인장

처음 뉴욕에서 우희를 만났을 때 그녀는 까만 드레스에 예쁜 목걸이를 하고
쇼트커트 머리를 한 패션에 지극히 관심이 많은 건축학과 학생이었다. 청소년기를
조용한 밴쿠버에서 보낸 덕인지 자유롭고 순수함과 호기심이 많은 여자아이였다.
뉴욕에서 우리는 전혀 다른 분야를 공부했지만 금세 친해져 전시를 보러 다니거나
공원에서 널브러져 있거나 하며 시간을 보냈다. 나보다 좀 더 먼저 한국에 들어온
우희는 지금 패션과 건축 모두 관련된 일을 하고 여전히 넘치는 호기심으로 인생을
즐기며 살고 있다. 나이가 들수록 새로운 사람을 만나면 진솔함을 찾기가 힘든데,
우희는 어렸을 때나 지금이나 진솔하고 통찰력이 있으며 나의 질문에 때때로 너무
솔직하게 대답해 준다. 그래서 객관적인 답을 원할 때 도움이 된다.
며칠 전 양 꼬치를 먹으러 갔던 날, 음식이 나오기도 전에 배가 너무 고프다며
소주를 빈속에 들이켜는 우희를 보며 옛날 생각이 났다. 어떤 여름날 친구와
브라이언 파크 잔디에 앉아 얘기를 하는데, 어디선가 우희 목소리가 들리는 것
같아 주변을 살펴보니 우희가 꽤 가까운 거리에 앉아 맥주와 소주를 섞어 마시면서

친구와 얘기를 하고 있었다(우희는 워낙
목소리가 크다. 그리고 뉴욕의 공원에서
음주는 불법이다). 그래서 다 같이 앉아 늦은
밤까지 공원에서 얘기하며 놀던 기억이 있다.
그날 내가 어떤 옷을 입었는지조차 기억에
생생히 남아 있다. 우희를 생각했을 때
떠오른 식물은 멕시코 선인장이었다. 이유가
뭘까 생각해 봤더니 예전에 선인장 작업으로
전시를 했을 때 우희가 멕시코 선인장 그림을
너무 좋아했었고 그 뒤에 집에서 키우고
있다며 사진을 보내 주기도 했다.

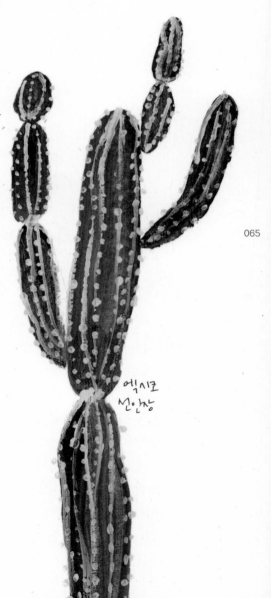

멕시코
선인장

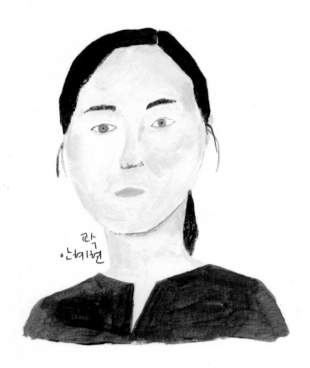

곽
안혜현

혜현 언니와 로즈메리

정말 행운이라고 종종 생각하는 것 중 하나는 어떤 사람들이 내 그림을 좋아해 주는 일이다.
그것이 사람과의 인연을 만들어 주고 그 인연을 이어 가게 해준다. 혜현 언니는 뉴욕에서
옆 건물에 살고 있었는데, 친구가 소개시켜 줘서 알게 된 인연이다. 당시 언니는 파슨스
디자인 스쿨에서 애니메이션 공부를 하고 있었고, 나처럼 맛있는 음식과 예쁜 것들을
좋아했고 드물게도 뉴욕에서 만난 인연 중 나보다 나이가 많은 〈언니〉였다. 그리고 언니도
내 그림을 좋아해 주는 고마운 사람들 중 한 명이다. 뉴욕에서 회사를 다니다가 지금의
남편을 성당에서 만나 이제 한국에서 살고 있고 갓 태어난 아기까지 세 가족이 되었다. 처음
만났을 때의 언니와 지금의 언니는 같은 사람이지만 많은 부분 다르기도 하다. 좋은 의미로.
설명하기는 힘들지만 〈아, 인생의 반려자를 만난다는 것은 이런 거구나〉라는 걸 새삼 느끼게
해주었다고 할까.

몇 해 전에 언니는 보스니아 헤르체고비나의 작은 마을에서 가톨릭 공동체
생활을 하며 지낸 적이 있는데 그때 맡은 일은 공동체 화장실 청소였다고
한다. 청소가 끝나면 매번 햇볕 아래에서 쉬는 시간을 가졌고 그때 풍성하게
자라 있던 로즈메리가 너무 예뻤다고 한다. 이제 언니는 집 마당에서 직접
로즈메리를 키운다. 언젠가 로즈메리에 대한 흥미로운 얘기를 읽은 적이
있다. 약용으로 쓰일 만한 외적 특징은 없지만 효과가 있건 없건 그것이
사용된 이유는 분명히 알 수 있다. 로즈메리는 200년 전부터 장례식
조문객과 고인의 가족에게 처방되었는데 향기가 시체 냄새를 잠재워 주기
때문이란다. 열병에 걸린 환자 방에서 로즈메리를 태우기도 했다. 그것이
로즈메리Rosemary가 〈성모 마리아의 장미Rose-of-Mary〉라 불린 이유이다.
처음에는 죽은 사람을 기리는 상징물이었으나 점차 추억을 떠올리게 하는
것으로 의미가 변했다고 한다. 꽃과 나무에 관한 전설과 우화는 언제나
흥미롭다. 실제로 로즈메리는 장미도 아니고 성모 마리아와도 직접적인
관계가 없으며 지중해 연안 해변에 자생하기 때문에 〈바다의 이슬〉을
의미하는 라틴어 〈Rosmarinus〉에서 따온 이름이다.

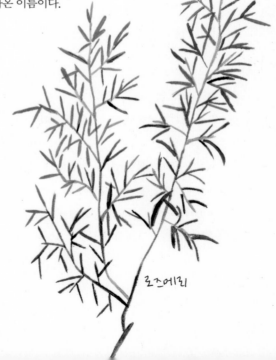

로즈메리

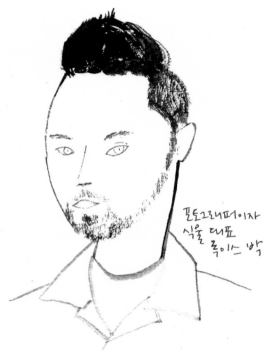

포토그래퍼이자
식물 대표
루이스 박

루이스와 코스모스

익선동이 지금처럼 각종 가게들로 들어차기 전에 카페 〈식물〉을 오픈했고, 마치 취향 좋은
여성이 모았을 것 같은 예쁜 빈티지 유리잔을 잔뜩 가지고 있으며, 동묘에서 주로 오래된
사물들을 구입하고, 남대문 꽃 시장에 혼자 가서 예쁜 꽃을 사서 꽃병에 꽂는 남자. 사실
처음 루이스를 만났을 때 당연히 나는 그의 섬세한 성격이나 취향이라든지 여러모로
당연히 게이일 거라고 생각했는데, 나중에 그 얘기를 했더니 진심으로 버럭 화를 냈다. 당시
〈루이스 앤 애드워드〉라는 우동집을 하고 있어서인지 둘이 커플이라고 생각하는 사람이
많았다며 다시는 그런 이름으로 짓지 않겠다고 했다. 요즘 루이스는 서촌에서 도자기를
구우며 행복한 시간을 보낸다. 주중에는 수영을 하거나 꽃을 사러 가고. 최근에는 을지로에
까페 겸 와인 바인 〈잔〉을 오픈했다. 그곳에선 일단 진열장 안에 꽂힌 갖가지 잔 중에서 본인
마음에 드는 잔을 선택하는 것이 주문의 시작이다.

세상 로맨틱한 〈식물〉의 주인장
루이스 박이 제일 좋아하는
식물은 코스모스이다. 어린
시절 유치원 다니던 길이
코스모스 길이었고 그때부터
식물을 좋아했다고 한다.
이렇게 섬세할 수가.

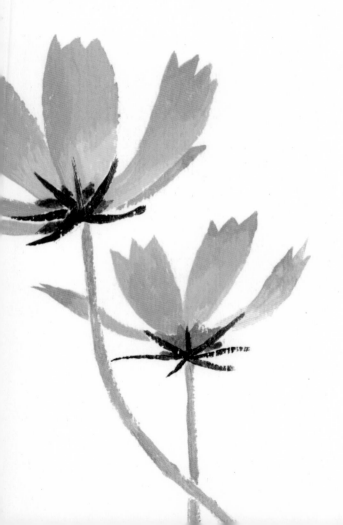
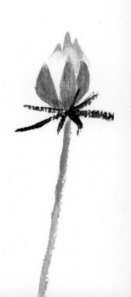

루이스가 〈시울기을 처음 오픈할 때 기념으로
여러 작가에게 의자에 그림을 그려 달라고
낙탁했을 때 그렸던 시울 그림이다.

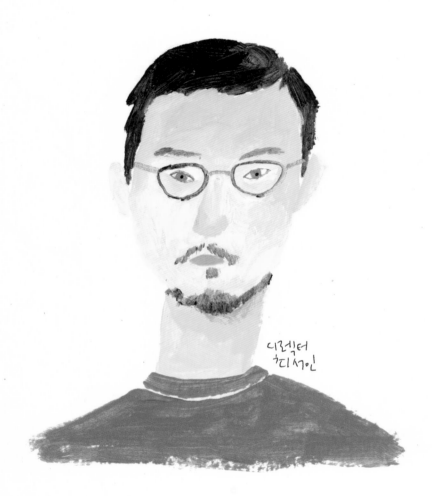

디렉터
히디서인

서인이와 석종

나는 참 남자 친구들이 없었다. 말 그대로 남자인 친구. 어릴 적부터 언니들 사이에서
자라면서 자연스럽게 여자들과 어울리며 여중 여고를 나와 패션 전공을 하고 패션계에
있었으니 그야말로 오롯이 여자들과 10대와 20대를 보냈다고 말할 수 있다. 그런 내게 딱 두
명의 남자인 친구가 있는데 최서인과 최윤혁이다(둘은 서로의 베스트프렌드).

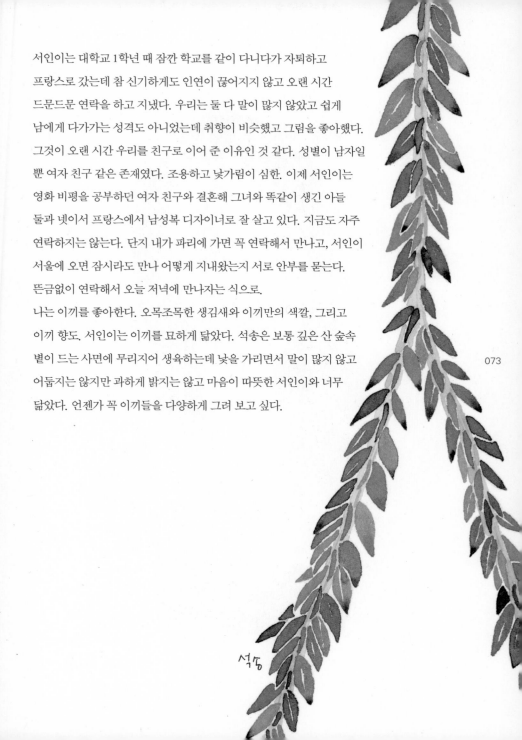

서인이는 대학교 1학년 때 잠깐 학교를 같이 다니다가 자퇴하고
프랑스로 갔는데 참 신기하게도 인연이 끊어지지 않고 오랜 시간
드문드문 연락을 하고 지냈다. 우리는 둘 다 말이 많지 않았고 쉽게
남에게 다가가는 성격도 아니었는데 취향이 비슷했고 그림을 좋아했다.
그것이 오랜 시간 우리를 친구로 이어 준 이유인 것 같다. 성별이 남자일
뿐 여자 친구 같은 존재였다. 조용하고 낯가림이 심한. 이제 서인이는
영화 비평을 공부하던 여자 친구와 결혼해 그녀와 똑같이 생긴 아들
둘과 넷이서 프랑스에서 남성복 디자이너로 잘 살고 있다. 지금도 자주
연락하지는 않는다. 단지 내가 파리에 가면 꼭 연락해서 만나고, 서인이
서울에 오면 잠시라도 만나 어떻게 지내왔는지 서로 안부를 묻는다.
뜬금없이 연락해서 오늘 저녁에 만나자는 식으로.
나는 이끼를 좋아한다. 오목조목한 생김새와 이끼만의 색깔, 그리고
이끼 향도. 서인이는 이끼를 묘하게 닮았다. 석송은 보통 깊은 산 숲속
볕이 드는 사면에 무리지어 생육하는데 낯을 가리면서 말이 많지 않고
어둡지는 않지만 과하게 밝지는 않고 마음이 따뜻한 서인이와 너무
닮았다. 언젠가 꼭 이끼들을 다양하게 그려 보고 싶다.

석송

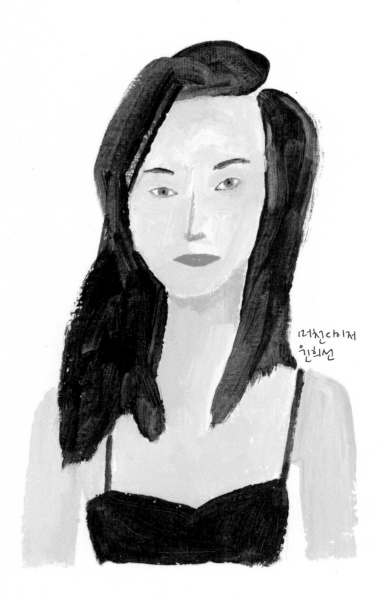

러친다미저
인희선

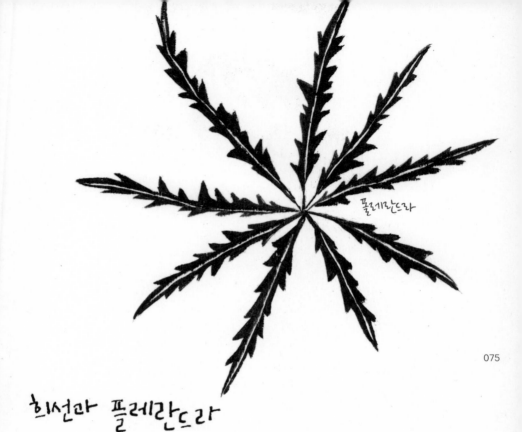

플레란드라

희선과 플레란드라

몇 년 만에 만나도 어제저녁에 헤어지고 다시 만난 것 같은 사람이 있다. 희선은
〈언니, 내가 절대 포기할 수 없는 두 가지가 있어. 긴 머리랑 향수! 그 두개가 아니면
난 여성스러움이 없어!〉라고 말하며 세상 가장 매력적인 웃음을 짓는다. 자연스럽고
건강한 웃음을 가진 건 축복이다. 내 주변에는 유난히 자아가 강하고 내면이 아름다운
여자들이 많은데 그중 한명이 희선이다. 그녀는 오랜 시간 이탈리아에서 디젤 브랜드의
머천다이저로 일하다가 이제 다른 남성복 브랜드로 옮겨 여전히 그곳에서 살고 있다.
좋아하는 식물 중 플레란드라 엘레간티시마Plerandra Elegantissima라는 두릅나뭇과
플레란드라속 소교목이 있는데, 상록수로 나뭇잎 모양이 너무 예쁘다. 레이스 같은
잎들이 반짝반짝하며 많은 자리를 차지하지 않으면서 우아한 자태로 자라는 모양이
희선이와 닮았다.

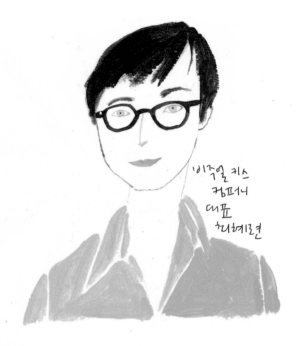

비주얼 키스
컴퍼니
대표
최혜련

혜련 대표와 인양 칼라디움

솔네 언니와 민선 언니를 따라 최혜련 대표의 사무실에 처음 갔을 때, 식물에 둘러싸여
캠핑용 의자에 앉아 치킨과 골뱅이를 먹으며 좋은 사람들과 많이 웃고 즐거운 시간을
보냈다. 코를 찡그리며 웃는 얼굴에 단단한 마음을 가진 사람 특유의 여유가 있다고나 할까.
다시 만나 그녀와 이런저런 얘기를 나누며 또 다시 느낀 건 자신의 일을 사랑하며 열정이
있고 욕심 있는 사람에게서 나오는 자신감과 편안함이다. 살면서 힘들었던 때와 즐거웠던
때가 동일하게 일을 할 때였고, 잠시 휴식을 가졌으니 이제 다시 일을 열심히 할 계획이고,
아주 이상적인 휴식 시간을 보낼 수 있는 부티크 호텔을 열고 싶다고 한다. 최근 나는
인간관계에서 오는 스트레스에 대해 깊게 생각한 적이 있던 터라 특히 많은 사람 사이에서
오랜 시간 일을 해온 그녀는 어떨까 궁금했다. 〈나는 별로 스트레스를 받지 않아요. 좀
속상한 일이 있어도 그러려니 하고 시간에 맡겨 두는 편이에요.〉 그리고 반짝거리는 눈과
표정으로 말한다. 〈I am calm inside〉라고.

〈비주얼 키스 컴퍼니Visual Keys
Company〉란 이름으로 새로운
회사를 오픈한 명랑하고 유쾌한
그녀에게 어울리는 아름다운
인양 칼라디움Yin-Yang Caladium.

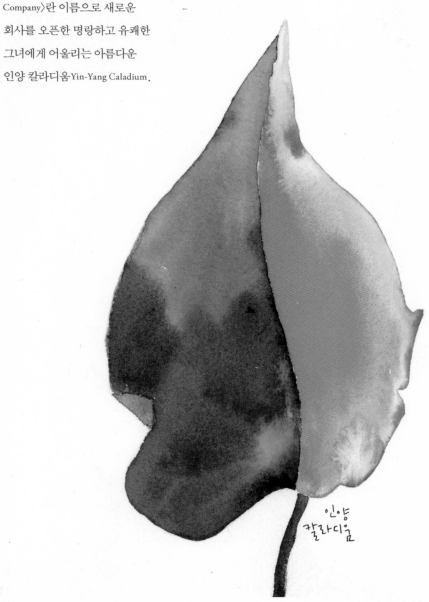

인양
칼라디움

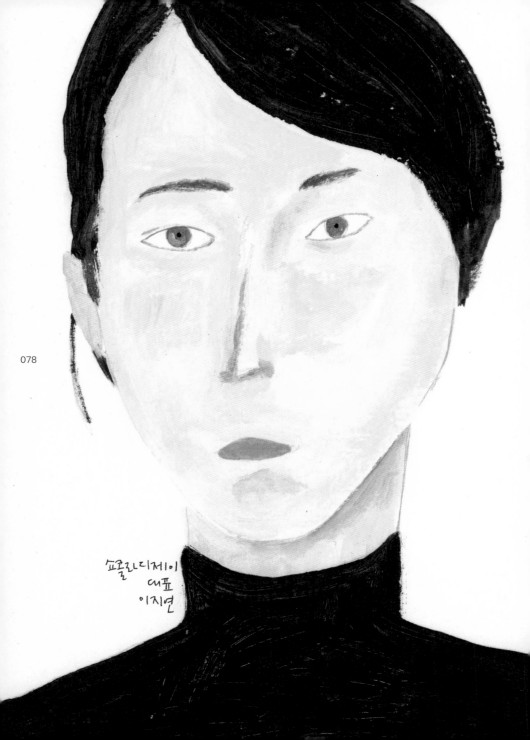

078

쇼콜라디제이
대표
이지연

크로톤

지연 건니와 크로톤

내가 우리 동네를 사랑하는 이유 중 하나는 쇼콜라디제이를 5분 안에 갈 수 있다는 것.
처음 여기를 알게 되었을 때는 당시 집과 너무 멀어서 자주 오고 싶어도 사실 마음처럼
쉽지 않았다. 라디오 디제이가 꿈이어서 쇼콜라디제이로 이름을 지었다는 사장님은 사실
술이 너무 약한 사람이지만, 온갖 종류의 술로 맛있는 위스키 봉봉을 만드는 마술사 같은
사람이다. 세상에 술이 이렇게 맛있는 거였어! 술이 너무 약한 내게 새로운 세상을 열어
준 분이라 할 수 있다. 쇼콜라디제이는 카페가 아니라 사장님의 작업실 개념이 더 강한
장소이다. 그 안에는 언제나 〈차갑게 시작해서 뜨겁게 끝나는〉 세상에서 젤 맛있는 위스키
봉봉이 있고 〈차가운 얼굴로 조곤조곤 따뜻하게 얘기하는〉 사장님이 있다.
크로톤Croton이라는 식물은 굉장히 화려한 색의 잎이 특징이다. 예전에 선물로 받아서 키운
적이 있는데 방 안에 두고 한 번씩 바라볼 때마다 가끔 초콜릿 빛이 난다고 생각했었다.
초콜릿 빛이 나는 나뭇잎.

고민구다 산젤 위 베고니아

제주도 남매 고민구와 고명신.
세라믹 작가 갑빠오 언니의 본명은
고명신이고(이탈리아어로 K를 갑빠라고
읽는다) 고민구는 언니의 친오빠다. 어쩜
남매가 이리 다르게 생겼는지 남남이라고
해도 전혀 의심하지 않을 정도다. 고민구는
예능 PD로 〈불후의 명곡〉과 〈집밥 백선생〉
같은 프로를 만들었다. 부리부리한 눈매가
마치 배우 박준규를 연상케 하는데 어머니가
임신하셨을 때 잘생긴 아들을 낳게 해달라고
기도를 무지 하셨다고 한다. 그러나 미처

키를 생각하지 못해 진하게 생긴 얼굴에
키가 아쉬움으로 남았다고(그 이후 빠오
언니 임신하셨을 때는 키만 기도해서 언니는
키만 크다고 본인이 직접 말함). 막대한
교양과 경험을 바탕으로 위트 넘치는
대화를 하고 생활이 지루할 새가 없는
사람들은 평소 사람들과 어울리기를 좋아할
것 같지만, 고민구는 혼자 활동적으로 노는
걸 좋아한다. 미서부 여행 중에 데스밸리를
바이크로 여행하는 사람들을 보면서 뭔가
나중에 저런 걸 하고 싶다고 동경을
품었고, 영화 「벤자민 버튼의 시간은
거꾸로 흐른다」에서 브래드 피트와 케이트
블란쳇의 나이가 아름답게 교차하는 시기에

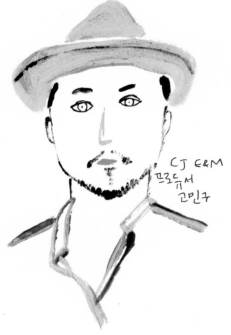

CJ E&M
프로듀서
고민구

둘이서 바이크를 타고 가는 장면에서
완전히 압도당했다며 본인은 강화도 쪽
논이나 밭이 있는 느긋한 시골길을 달릴
때 기분이 좋다고 한다. 요즘 나는 나이
드는 것에 대해 사람들과 종종 대화하는데,
각각의 취향이 다르듯 나이가 드는 일에
대한 생각도 당연히 다들 다르다. 그는
기본적으로 나이가 드는 것에 저항감은
없고 예나 지금이나 멋지게 나이 든 사람이
젊은 사람들보다 더 관심 대상이다. 외모와
체력이 전과 다르다는 것을 문득문득
깨달을 때, 기분 전환 삼아 한정된 시간 안에
작게나마 도전할 수 있는 바이크를 엄청나게
즐기고도 있다.
예전에 뉴욕 브롱크스의 보태니컬 가든을
갔다가 너무 특이한 식물을 발견했었다.
이게 정말로 조화가 아닌 진짜 식물이
타고난 패턴인가 싶었다. 엔젤 윙
베고니아Angel Wing Begonia라는 식물로 잎에
흰색 점무늬가 있다. 엔젤 윙은 날개처럼
생긴 잎 모양 덕에 지어진 이름인데 잎에
있는 흰색 점들이 예측 불가능의 불규칙한
패턴이라서 신기하기도 하고 엉뚱하기도
했다. 누군가 이 식물을 만든 거라면 이런
패턴을 만든 이유가 뭔지 정말 물어보고
싶다. 뭔가가 비슷하다. 웃음을 주는 사람,
고민구와 앤젤 윙 베고니아.

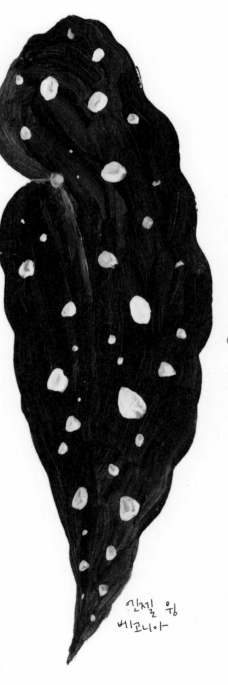

엔젤 윙
베고니아

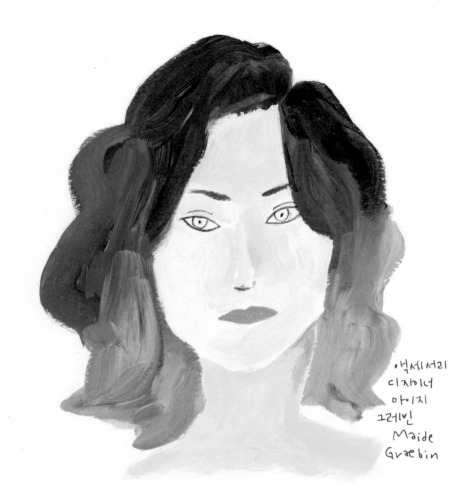

액세서리
디자이너
마이지
그레빈
Maide
Graebin

마이지와 히비스커스 하이트 애시버리

생각해 보니 뉴욕에서의 세 번째 직장에서 나는 참 많은 사람을 만난 거 같다. 마이지는
내가 면접 인터뷰를 간 첫날, 쭈뼛거리는 내게 말을 걸어 준 첫 번째 사람이었고 정글 같은
그곳에 적응하기엔 너무 순진했던 내게 더 많은 연봉을 요구하라고 만난 첫날 얘기해 준
사람이었다. 목소리가 크고 특유의 브라질 억양이 강한 그녀의 목소리와 말투가 지금도
생생하다. 유머와 여유가 넘치는 그야말로 와일드하고 매력적인 사람이다.

지금 와서 그 시절을 돌아보니 회사 생활이 힘들 때마다 나의 하소연을 들어준 것도, 다른 회사로 옮기기 위한 헤드헌터를 소개시켜 준 것도 다 마이지였다. 그녀는 내가 들어오고 몇 달 후 다른 회사로 옮겼지만 늘 내게 믿을 수 없을 만큼의 용기를 주었다. 어쩌면 이후로 회사에서 만난 누구보다도 많은 것을 알려준 사람이다. 이 책의 시작은 지금까지 나의 작업을 한번 정리해 보자는 마음에서 시작되었으나 이렇게 내게 가깝고 또 중요한 사람들에 대해서 글을 쓰다 보니 잊고 지냈던 순간순간이 자잘하게 혹은 거대하게 다가와서 가끔 글을 멈추고 한참 생각하게 만든다. 항상 화려하고 솔직함 자체였던 마이지는 컬러풀하다. 히비스커스 하이트 애시버리Hibiscus Haight Ashbury라는 예쁜 식물이 있는데 따뜻한 나라에서 햇빛을 잔뜩 받아야 하는 식물이다. 색깔이 화려하고 잎 모양도 화려한 것이 마이지와 꼭 닮았다.

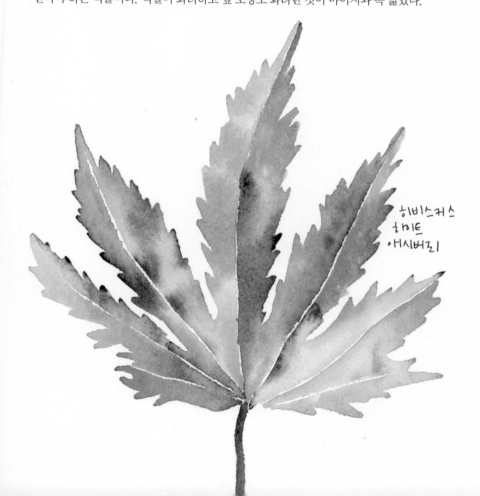

히비스커스
하이트
애시버리

정이란 가드너

속 깊은 나의 친구. 사람들이 보기에 정미는 그야말로 강하기만 할 수도 있지만, 알면 알수록
속 깊은 친구다. 20대 초반에 우린 둘 다 패션계에 있었는데(지금도 정미는 패션계에 있지만)
정말 열심히 일하고 즐겁게 놀았다. 파티란 파티는 다 다니면서 힐을 곱게 벗어 놓고 내일이
없는 것처럼 춤을 추던 정미는 이제 결혼해서 엄마가 되었다. 착한 남편을 만나 가정을
이루더니 예쁜 딸도 낳았다. 생일날 아침 갑자기 전화를 걸어 생일 축하한다며 남편 생일과
내 생일이 이틀 차이였던 것이 기억났다고 한다. 딸의 수술을 앞두고 있어서 너무 정신이
없었다고 미안해하는 정미와 다음 주 만나서 그간 나누지 못한 긴 얘기를 하기로 했다.

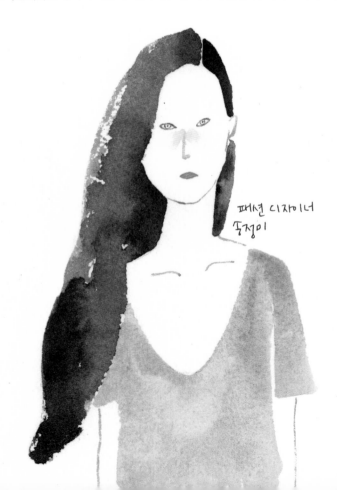

패션 디자이너
독정미

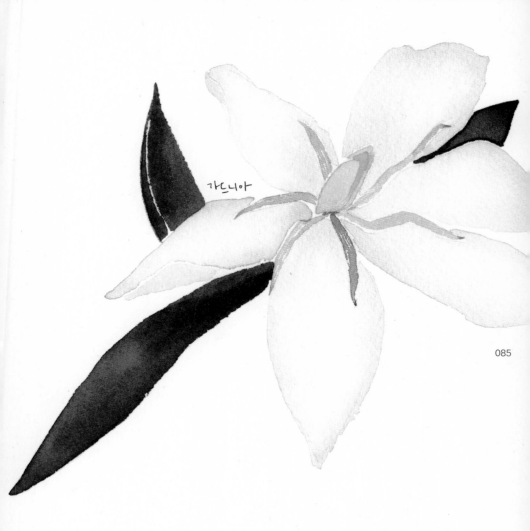

가드니아

예전에 둘이서 식물을 사러 간 적이 있었는데 정미는 향이 너무 좋은 가드니아Gardenia를
잘 키워 보겠다고 사갔다. 몇 달 후 정미 집에 가보니 창가에서 바싹 말라 죽어 있었다. 매일
바쁘게 일하고 늦게 들어오니 식물에게 제일 중요한 통풍이 잘 안 되었으리라. 요즘도
가드니아를 보면 그 생각이 떠올라 웃음이 난다. 케이프 재스민Cape Jasmine이라고도 불리는
아시아에서 주로 자라는 가드니아는 향이 좋다. 우리나라에서는 치자나무라고 불리기도 한다.

뉴욕에서 티사 생활할 때 　　 정이라 파리로 여행을 갔었다.
둘다 몸과 마음이 지쳐 있던 상태라 아파트를 구하며 쉬기만 했었다.
나는 뉴욕에서 정이는 서울에서 출발해 미리 빌린 아파트에서
만났다. 맛있는 것만 찾아 먹고 길에 앉아서 쉬고
공원에 누워서 이런저런 얘기를 하고. 파리의 노숙자들은
길에서 매트리스를 깔고 자고 있었는데,
그 옆에서 천진난만한 얼굴을 한
사람들이 음악을 연주하고 있었다.
아주 이상적이었다.

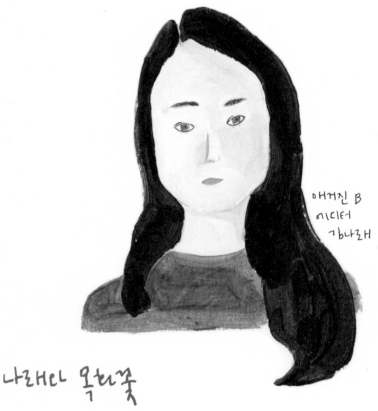

매거진 B
에디터
김나래

나래니 목련꽃

4년 전쯤 처음으로 『엘르』와 일러스트 작업을 시작했을 때 그 칼럼을 맡은 담당
에디터가 나래였다. 나이를 가늠할 수 없는 아기 같은 얼굴로 내 그림을 예전부터
좋아했었다며 웃으며 나타난 나래와 한 달에 한 번씩 만나 맛있는 것을 먹으러 다니기
시작했다(나는 주로 먹으면서 친해진다). 그동안 나래는 결혼을 했고(청첩장에 넣을
그림은 내가 그렸다) 아기도 낳았다. 언제 만나도 아기 같은 얼굴로 웃는 나래가
아기를 낳다니! 최근 나래는 오랜 시간 일한 『엘르』를 떠나서 『매거진 B』로 옮겼다.
이 글을 쓰고 있는 지금으로부터 이틀 후에 우리는 서촌 두오모에서 만나 신나게
그동안의 얘기를 할 예정이다. 만날 생각을 하면서 이미 기분이 좋다.

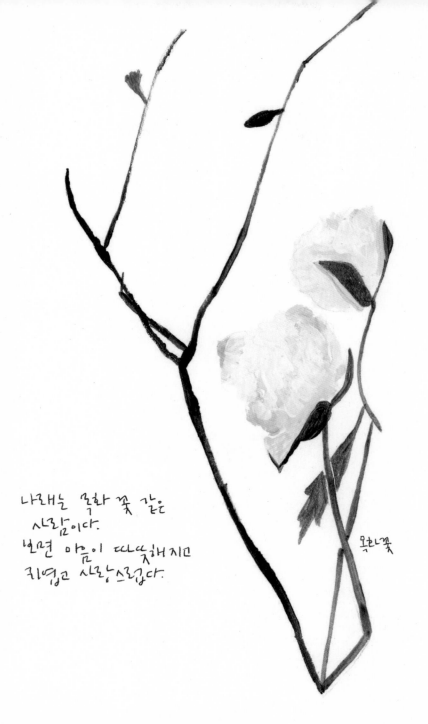

나래는 목화 꽃 같은
사람이다.
반면 마음이 따뜻해지면
귀엽고 사랑스럽다.

목화꽃

089

윤종신과 이선나무

초등학생일 때 우리 언니들이 듣던 015B 노래 중 「텅 빈 거리에서」라는 노래가 있었다. 지금
목소리와는 굉장히 다른 윤종신의 목소리를 들을 수 있는 노래랄까. 생각해 보면 나이에
비해 너무 조숙했던 나는 그 노래가 그렇게 좋았더랬다. 슬픈 사랑이 뭔지도 모르면서
가사의 의미를 다 알 것만 같은 마음으로 들으며 그의 팬이 되었다. 수없이 많은 아름다운
노래를 들으며 중학생이 되고 고등학생과 대학생 그리고 30대가 되었다. 그중에서 특히
내가 아끼며 리스트 업 해놓은 노래들이 있는데, 작업할 때 꺼내어 듣기도 하고 울적할
때 듣기도 한다. 그 노래들은 고등학교 때 말 한번 못 해본 짝사랑하던 남자애의 삐삐
연결음이었던 「부디」, 대나무 숲을 배경으로 김남진이 뮤직비디오에 나오고 가사가 매우

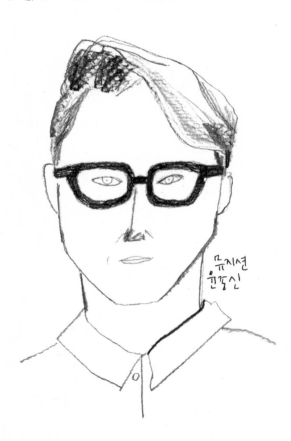

뮤지션
윤종신

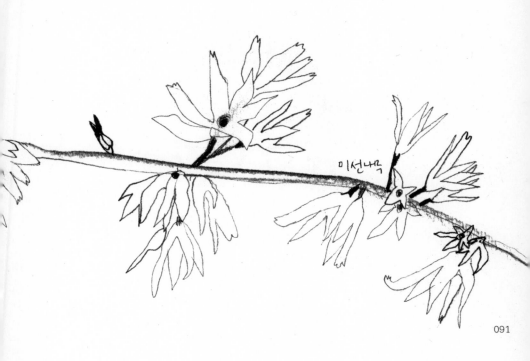

미선나무

서정적인「배웅」, 친구들과 노래방에서 꼭 불렀던「내사랑 못난이」, 요즘 들어 더욱 자주
듣는「아버지의 사랑처럼」과「애니」까지. 왜인지는 모르겠지만 요즘 다시 듣는「애니」는
너무 절절해서 마음이 쓰리다. 윤종신의 노랫말은 중고등학교 때 배우던 국어책을 떠오르게
한다. 지극히 한국적이고 담담하게 슬프면서 웃음을 짓게 하는 유머도 있다. 동시대에 이런
뮤지션의 노래를 들으며 살고 있다는 게 얼마나 좋은지 모른다.
내가 굉장히 좋아하는 나무 중에 미선나무라는 물푸레나뭇과의 관목이 있다. 한반도
고유종이며 대한민국 환경부가 보호 야생 식물로 지정하고 있다. 지금도 집에서 미선나무를
키우고 있는데 가녀리고 긴 선이나 아주 작게 피는 흰색 꽃들, 그리고 꽃의 향이 정말이지
너무너무 좋다. 화려한 향이 아니라 은근하고 섬세하다. 한반도에서만 주로 볼 수 있는 이
아름다운 미선나무는 내게 지극히 한국적인 가요, 윤종신의 음악과 비슷하다.

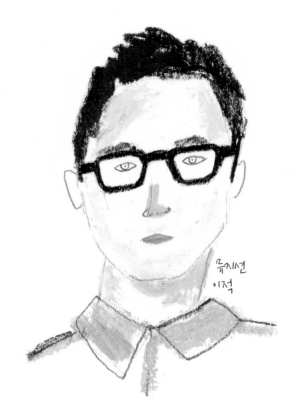

뮤지션
이적

이적과 언드로븐 백실라리우스

한때 가수 이적은 나의 이상형이었다. 나는 (외모적으로) 눈꼬리가 처진 얼굴에 매력을
느꼈던 것 같다. 하지만 외모보다 그가 중학생일 때 썼다는 〈엄마의 하루〉라는 시가 꽤 큰
충격이었다. 중3 남학생 아이가 정말 썼을까? 이 글을? 〈습한 얼굴〉이라는 표현을? 그리고
거짓말처럼 뉴욕에 살 때 퇴근하고 장 보러 들린 식품 매장 이탈라에서 여행 온 이적을 만난
적이 있다. 인사를 하고 사인도 받는데, 참 신기한 건 그 무렵 이적 노래가 너무 듣고 싶어
계속 듣던 시기였던 것이다. 특히나 유독 좋아하는 「사랑은 어디로」를 많이 들었다. 내게 이
노래는, 쓸쓸하고 아름답고 숨죽이고 혼자 들어야 하는 노래이다. 내게 남은 30대, 40대,
50대를 넘어 오래오래 이적의 음악을 듣고 싶다.

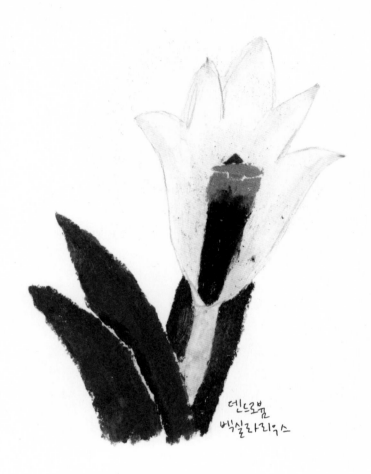

덴드로븀
벡실라리우스

전형적인 꽃 모양이라고 하기엔 특이할 수
있지만, 색과 형상이 참 아름답다고 생각하는
꽃이 있다. 서양난의 한 종인 덴드로븀
벡실라리우스Dendrobium Vexillarius라는 이름으로
몇 가지 색상이 있지만 개인적으로 흰색이 가장
강렬했다. 흰색 꽃이 까맣고 빨간 수술과 어우러진
모습은 서정적 음과 그만이 쓸 수 있을 것 같은
노랫말과 어우러진 이적의 음악처럼 느껴진다.

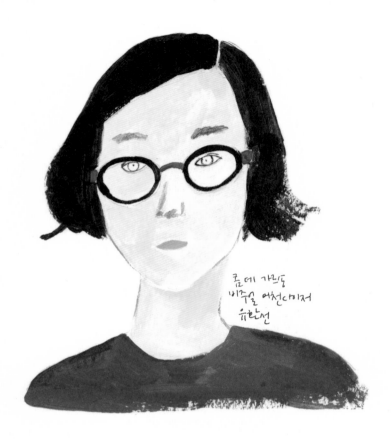

콤데 가르송
비주얼 어썬던미저
유한선

한선과 불러드룩트

우리의 인연은 굉장히 오래되고 복잡하다. 내가 아는 대부분의 사람이 언니를 알고, 언니를
아는 많은 사람이 나를 알지만 실제로 우리가 만난 지는 불과 4년 남짓이다. 내가 뉴욕에
있는 동안 언니는 파리에 살고 있었고, 둘 다 한국에 온 이후에 만나게 되었다. 처음 만났을
때도 처음 만난 것 같지 않은 느낌이었다. 언니는 내가 아는 사람 중에 가장 마음이 반듯한
사람이 아닐까 싶다. 최근 함께 뉴욕 여행을 다녀왔는데 먹는 취향이 너무 착착 맞아 아주
신이 났었다. 어릴 적부터 우리 엄마는 사람들 대부분이 밖에서 사먹는 음식도 집에서 꼭
해주었는데 크고 나서야 모든 집이 우리 같지 않다는 걸 알았다. 그런 우리 집보다 더한 집이

바로 언니네 집이다. 언니네 엄마는 매해 김치를 배추 200포기씩 담갔고 순대까지 직접 해서 먹었고 떡도 떡판으로 만들었다고 한다. 종종 사람들은 내 입맛이 50대 아저씨라고 하는데 이런 나와 입맛이 딱 맞는 사람도 바로 언니다. 다음번엔 언니가 오래도록 살았던 파리에 함께 가기로 했다. 나이가 들면서 점점 더 혼자 하는 여행이 재미없는 이유가 뭘까 생각해 봤는데 맛있는 것을 먹을 때와 좋은 것을 볼 때, 그 기쁨과 즐거움을 나눌 누군가가 정말 필요하다는 걸 알았다.

찬찬히 나이 들면서 사소한 기쁨들을 언니처럼 좋은 사람들과 함께하고 싶다.

블러드루트Bloodroot 란 이름의 야생화는 흰색의 작은 꽃들이 총총 있고, 잎 모양은 마치 아기 손바닥처럼 생겨서 귀엽다. 늘 밝고 애기 같은 얼굴을 가진 언니와 많이 닮았다.

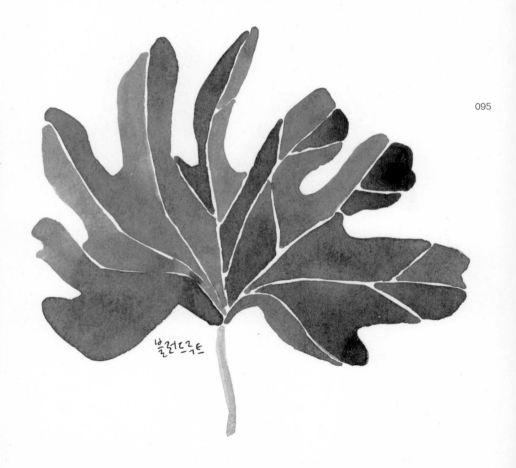

블러드루트

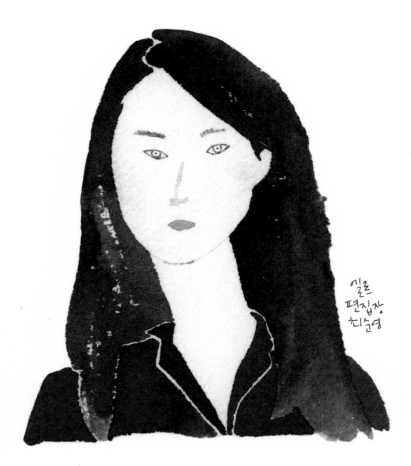

엘르
편집장
최순영

최순영과 질리엄 아이라이너

『엘르』 편집장인 그녀를 처음 만난 건, 패션쇼를 직접 보고 그리는 작업 때문이었다.
처음 만났을 때 인상은 차분하고 정적인 느낌이었고 그 후 그녀가 직접 쓴 글들을
보면서 조금씩 알 수 있었다. 글도 그 사람과 닮아 있다. 나는 낮은 목소리로
조용조용 얘기하는 사람을 좋아한다. 주거니 받거니 하면서 가끔 흥미로운 이야기를
던지고 〈아, 이 사람이 내 이야기에 귀를 기울이고 있구나〉 느끼게 하는 대화 기술을
지닌 사람, 요란하거나 거추장스러운 추임새 없이 간결한 사람.

우아하고 향이 좋고 이런저런 이유로 백합을 좋아한다. 그중에서도 제일 아름다운
건 릴리엄 아이라이너Lilium Eyeliner이다. 유백색의 꽃에 마치 누가 그려 놓은 것처럼
보랏빛과 검은색으로 섬세하게 가장자리를 이루고 거기에 붉은 갈색빛의 수술까지 기가
막힌 조합을 보인다. 그리고 청초하다. 그녀에게 이보다 더 어울리는 꽃이 있을까.

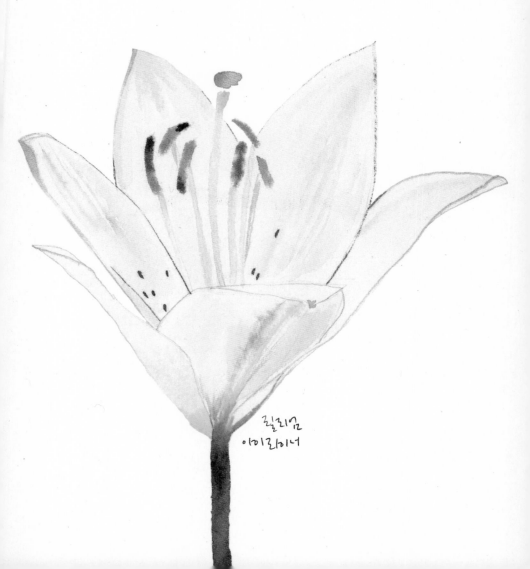

릴리엄
아이라이너

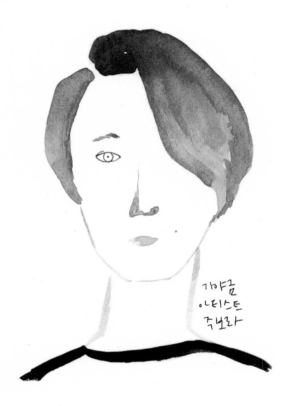

가야금
아티스트
주보라

주보라 게털리스

초등학교 음악 시간에 처음 배운 「아리랑」은 세월이 흘러도 구슬프고 처연했는데 주보라가
가야금으로 연주하는 「아리랑」은 이상하게 슬프지 않은 사랑 노래 같았다. 왜 슬프지 않은지
물어봤더니 본인이 생각하는 「아리랑」은 사랑과 희망이 있는 노래라고 했다. 전혀 몰랐던
사실인데, 〈아리랑 아리랑 아라리요〉 뒤에 이어지는 가사는 우리가 아는 것 이외에 열
가지가 넘는단다. 〈십 리도 못 가서 발병 난다〉를 원망과 한이 서린 말이 아니라 나는 당신을
너무 사랑하니까 가지 말고 나와 함께 있어 달라고 해석할 줄 아는 여인. 한눈팔지 않고
한 가지 일을 꾸준히 해온 사람에게서 느껴지는 단단한 속내, 나이가 들어도 자기 안에 든
열정을 어떤 식으로든 간직하고 있을 것 같은 밝은 에너지. 그런 것이 있다. 주보라에게는.

예전에 어떤 식물을 책에서 보고는 생김새가 너무 특이해서
검색해 보았더니 이름은 게틸리스Gethyllis이고 주로 남부
아프리카의 겨울 강우 지역에서 발견되며, 비틀거나 털이
많은 잎, 작은 바나나처럼 보이는 특이한 달콤한 냄새의 과일,
〈휴면〉 시즌의 한가운데 꽃을 피우는 등 독특한 특징이 많은
식물이었다. 보통 꽃을 피우는 식물 모양과는 많이 달랐고 내
눈에는 굉장히 아름다웠다. 가야금을 연주하며 노래를 부르고
인생에서 포기할 수 없는 것이 음악은 절대 아니라고 확신하는
주보라에게 이 식물을 선물해 주고 싶다.

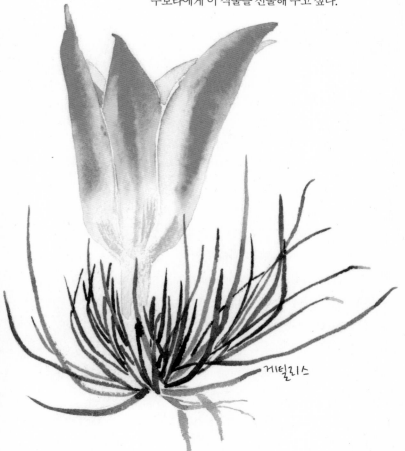

게틸리스

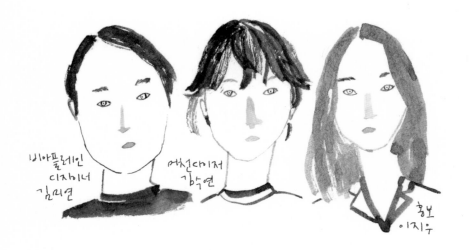

비아플레인
디자이너
김미연

머천다이저
김수연

홍보
이지우

비아플레인과 차이나타운

세 사람은 예쁜 옷을 만든다. 찾기 쉬울 것 같지만 막상 사려고 하면 어디에도 없는 그런 옷들이 있다. 머릿속으로 혼자 생각했는데 딱 그런 옷을 디자인해서 만드는 사람들. 세 명이 합심한 〈비아플레인Viaplain〉은 디자이너 미연, 머천다이저 수연, 홍보 담당 지우로 이루어졌다. 같은 회사를 다니면서 서로 가까워진 세 사람이 회사를 관두고 나서 함께 만든 브랜드이다. 처음 시작할 땐 몇백만 원으로 되겠지 순진하게 생각하고 했다가, 결국 부모님과 친구들에게 돈을 빌려서 유지했다. 수연의 말에 따르면 돈이 없어 매일 울었다고. 여주에 큰 공간을 사무실로 렌트해서 사용했는데 겨울엔 너무 추워서 연탄불로 난방하고 고구마도 구워 먹으며 그때 참 재미있었다고 해맑게 웃는다. 동업을 하며 사이가 멀어진 많은 사람을 보았다. 하지만 셋은 일단 미연, 수연, 지우 순으로 나이 차이가 좀 있기도 하고, 다들 낙천적이라 금방 울면서 걱정했다가 또 잊고 웃으며 지내 한 번도 크게 다툰 적이 없다는 이야기는 이들을 만나면 자연스레 이해가 된다. 셋 다 다르게 생겼지만 뭔가 모르게 분위기가 비슷하고 정감 가는 사람들. 그런 사람들이 만든 옷에는 다정하고 넉넉함이 있다. 아마 비아플레인에게는 지금이

아주 중요한 시기이고, 나는 이 브랜드가 오래오래 예쁘고 편한 아름다운 옷들을 꾸준히
만들어 주길 바란다.

내가 아껴서 두고두고 보고 싶은 꽃 중 하나이자 책 작업을 시작했을 때 이 꽃과 닮은 사람이
과연 누구일까 생각했던 꽃이 있다. 바로 차이나타운Chinatown이라는 튤립 종인데, 아주
고운 핑크색 꽃잎과 이끼 색의 페더링, 크리미한 선이 정말 곱다고밖에 말할 수 없는 꽃으로
일반적인 튤립과는 모양새가 좀 다르다. 어쩜 저런 색이 자연적으로 만들어졌을까 한숨이
절로 나온다. 세 사람의 이미지는 뭔가 모르게 이 꽃을 떠올리게 한다.

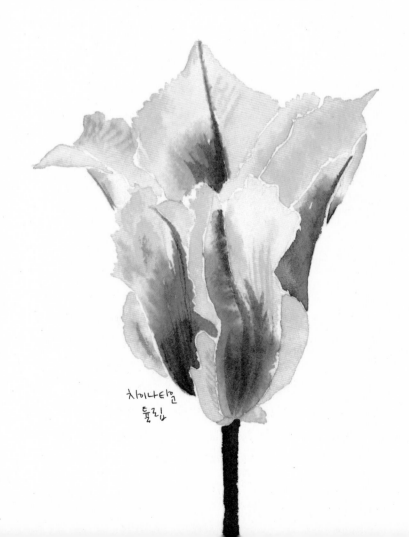

차이나타운
튤립

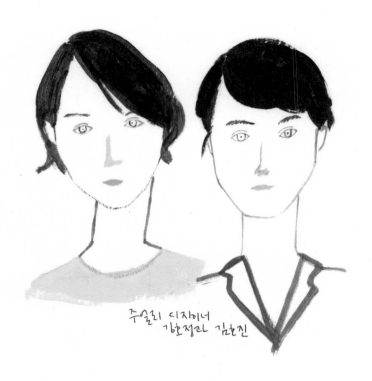

주얼리 디자이너
김호정과 김호진

호정 호진과 동백꽃

뉴욕에서 학교를 졸업한 직후 마음이 많이 힘든 시기가 있었는데 그때 학교를 같이 다닌
친구랑 한국 절을 찾아갔었다. 말처럼 한국의 절 같은 외관은 아니었고 맨해튼 어퍼 웨스트에
있는 하우스 안의 작은 절이었다. 사람들이 많지는 않았지만 주말에 한 번씩 가면 마음이
편해지고 좋았다. 거기서 호진 언니를 만났는데, 그 후에 같이 살기도 했고 알고 보니
한국에서부터 그림으로 이어진 신기한 인연이었다. 나는 언니의 작업을 좋아한다. 특히 그림은
언뜻 보면 컬러들 때문에 사랑스러워 보이지만 자세히 보면 지극히 평범하지 않은 복잡한
세계가 있다. 이 언니에게 도대체 무슨 일이 있었을까 생각이 들 만큼. 지금은 호정 언니와 함께

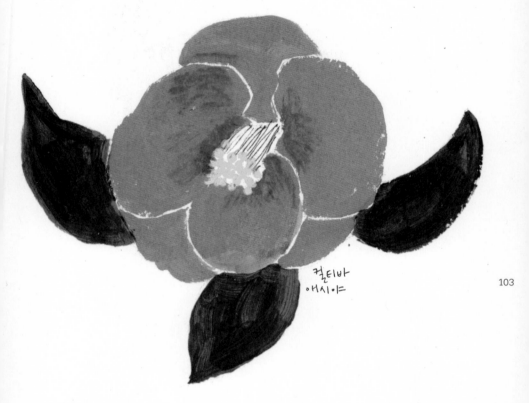

컬티바
애시야

친자매가 주얼리 브랜드를 론칭해 매장을 운영하고 있다. 내가 주로 끼는 반지나 팔찌는
대부분 언니의 작업이다. 나는 너무 매끈하고 자로 잰 듯 떨어지는 모양이나 예쁘기만 한
것에는 흥미가 가지지 않는다. 언니의 제품들은 손으로 만든 투박한 느낌이 있어 참 좋다.
늘 단정하고 예의 바른 언니들에게는 어딘가 동양적인 동백꽃 이미지가 있다. 동백은 주로
봄에 피는 꽃들과 달리 겨울에 피며 100~300가지의 품종이 있으나 언니들과 닮은 것은
컬티바 애시야Cultivar Ashiya라고 하는 주변에서 쉽게 볼 수 있는 종이다. 동백꽃은 흰색,
분홍색, 붉은색, 노란색 등 다양하지만 이 종은 두껍고 반짝이는 동백 잎사귀와 있을 때 가장
돋보이는 빨간색이라 제일 평범한 듯해도 독보적으로 예쁘다.

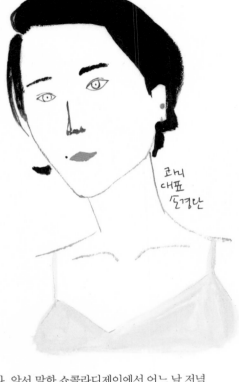

코니
대표
도경완

손경완과 애플리아

우리의 인연은 초콜릿 바에서 시작되었다. 앞서 말한 쇼콜라디제이에서 어느 날 저녁
위스키봉봉을 먹고 있었는데 어떤 가족이 들어왔다. 부부가 아이 셋을 데리고 들어와
이것저것 주문을 하는데 막내딸인 듯한 여자애의 곱슬머리가 너무 사랑스러워 한참을
바라보다가 아이 엄마와 잠시 대화를 나누고 헤어졌다. 몇 달이 지나 성북동 챕터원
행사에서 다시 아이의 엄마를 우연히 만났고 서로 얘기를 나눠 보니 그녀는 〈코니Kwani〉라는
가방 브랜드의 대표였다. 내가 제작한 스카프 겸 손수건을 구입해 가며 함께 작업하고
싶다고 했고 그렇게 코니의 2017년 F/W 가방 작업을 함께했다. 인연은 참 신기하다. 사실
모르고 지날 수도 있었는데 눈이 마주치는 순간 어디에서 만났는지 머리에 확 떠올랐으니.
분명 좋은 기억이었으니 순식간에 떠올랐을 것이다. 살면서 어디에서 어떤 인연을 만날지
모르는 일이다. 특히 이렇게 멋있는 여자들을 보면 기분이 좋다. 일을 할 때 결정은 분명하고
판단과 실행은 군더더기 없이 단순하며 태도는 부드러운 사람. 얼마나 우아한가.

그 꽃이 피는 계절을 기다리고 보는 것만으로도 행복해지는 꽃들이 있는데 그중 단연 으뜸인 목련은 사실 210가지가 넘는 다양한 종류가 있다. 그도 그럴 것이 목련은 고대 종이고 꿀벌이 나타나기도 전에 이미 존재했다고 한다. 수많은 목련 가운데 유난히 마음이 더 끌리는 몇 가지가 있는데 그중 그냥 〈매그놀리아Magnolia〉라고 불리는 종이 있다. 한국에서 흔히 볼 수 있는 목련보다 조금 더 꽃잎이 짧고 동그란 곡선으로, 크림 빛의 부드러운 꽃잎 색이 너무나 우아하다.

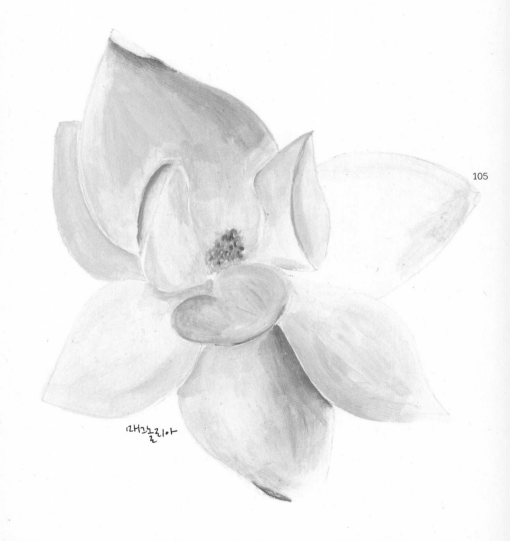

매그놀리아

한혜연과 편지

'본인의 집이 공개되는 리얼리티' 표에 나와 시청일만 <더위?>를 외치며 소파 위 어머건 밑에 머리를 감다 대고 아침에 일어나 아이라인을 하지 않은 순한 맨얼굴을 보여 주고 한 번 본 사람과 목욕탕을 같이 갈만큼 금세 친해지는 호탕함을 보여 주던 여인. 하지만 스트레스를 받으면 긴 생활을 하며 정말 친한 친구라고 말할 수 있는 사람은 한 명인 사람이다. 20여년 동안 스타일리스트로 일하며 아직도 이 일을 잘 모르겠다면 한다는 것도. 그만큼 건강한 열정이 있다는 게 아닐까.

타인의 실수에 관대하고, 믿음을 잃지 않고, 가족이 모든 것의 큰 이유이며 맛있는 음식을 포기할 수 없다는 이 애력적인 여인을 보면 불쑥 팬지가 떠오른다. <팬지 Pansy>라는 이름은 프랑스어로 생각을 의미하는 <Pensée>에서 유래하였다. 유럽과 서아시아에서 팬지는 <히어리스 Hearease>로 불리는데 이 이름은 유프라시아 St. Euphasia 성녀에게서 왔으며 그리스어로 된 이름은 아픔의 쾌활함을 의미한다. 깊고 진한 컬러의 팬지 잎은 벨벳처럼 보이기도 한, 매비되는 노란색과 보라색을 그 자체로 그림처럼 아름답다.

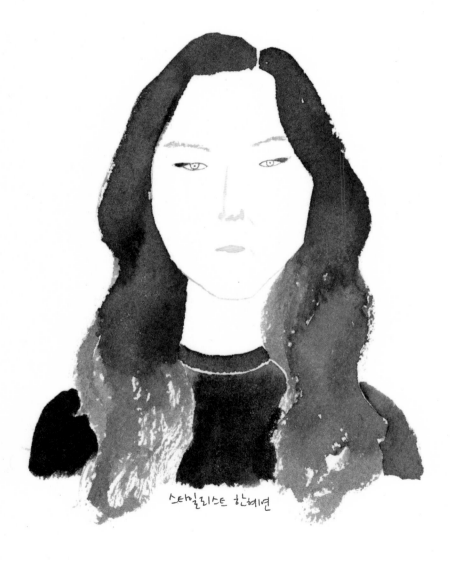

스타일리스트 한혜연

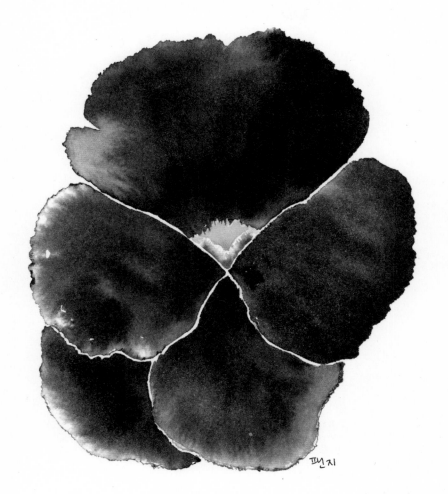

펀지

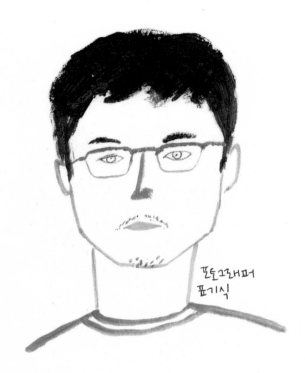

포토그래퍼
표기식

표기식과 올리브 나무

너무 아름다운 장면이나 혹은 잊고 싶지 않은 그 순간을 내가 연상하는 어떤 이미지대로
찍어서 간직할 수 있다면. 하지만 내가 할 수는 없는 일. 그런데 그 생각처럼 사진을 찍는
사람이 있다. 빛이 바란 것 같은 사진이라든지 갑자기 시간이 멈춘 듯 부동의 느낌을 주는
사진이라든지. 수전 손택의 말처럼 삶에서 모든 순간이 중요하거나 빛을 발하거나 영원히
고정되는 일은 일어나지 않는다. 그렇지만 사진에서는 그런 일이 발생한다. 표기식의 사진은
격의가 없고 부드럽다. 그림이 그린 사람을 닮듯이 사진도 찍은 사람을 닮는 건 아닐까.
잎이 작고 긴 모양의 올리브 나무는 색이 참 예쁘다. 정직한 초록빛이 아니라 약간 빛바랜 것
같은 색을 내는 잎들이 있는데 표기식의 사진 속의 색처럼 연약하지만 힘이 있다.

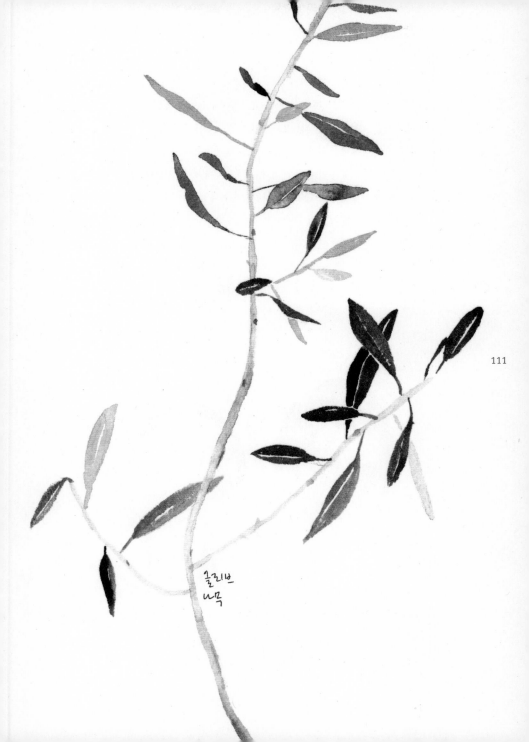

올리브
나무

앙 봉 꼴렉터와 굴리디몰러스

브루클린을 기반으로 한 〈콜드 피크닉Cold Picnic〉이란 브랜드가 있다. 5년 전쯤 처음 발견했을 때는 지금의 내가 이것저것 끄적거리며 만들듯이 규모가 굉장히 작은 상태였고 액세서리 몇 가지나 손목시계 같은 것들을 온라인에서 판매하고 있었다. 당시 군더더기 없는 가죽 밴드가 마음에 들어 손목시계를 사기도 했다. 그 후 목욕 매트나 러그를 더 만들어 냈고 그럴 때마다 너무 예뻐서 눈여겨보고 있었는데, 몇 년 전 콜드 피크닉의 제품을 한국에서 판매하는 온라인 숍을 발견해서 정말 놀랐었다. 〈좋은 수집가〉라는 의미의 앙 봉 꼴렉터는 온라인 매장뿐 아니라 현재는 쇼룸도 함께 운영하는데 강신향과 강현교 자매가 함께 만든 곳이다. 낯을 가리는 수줍은 성격이지만 알고 보면 호탕한 면도 있는 좋은 취향의 이 자매는 둘 모두 파리에서 순수 미술과 시각 디자인을 공부했다. 참 재미있는 우연은, 내가 자주 가던 동네 화덕 피자집이 어느 날 문을 닫았기에 아쉬워했었는데, 그 공간이 지금 앙 봉 꼴렉터의 오프라인 매장이 되었다.

112

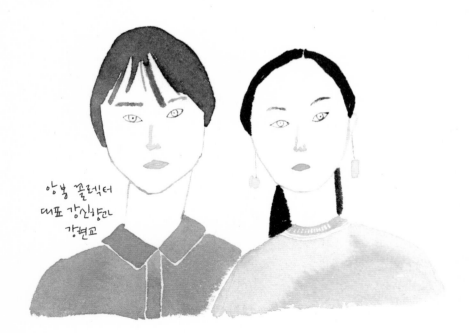

앙봉 꼴렉터
대표 강신향과
강현교

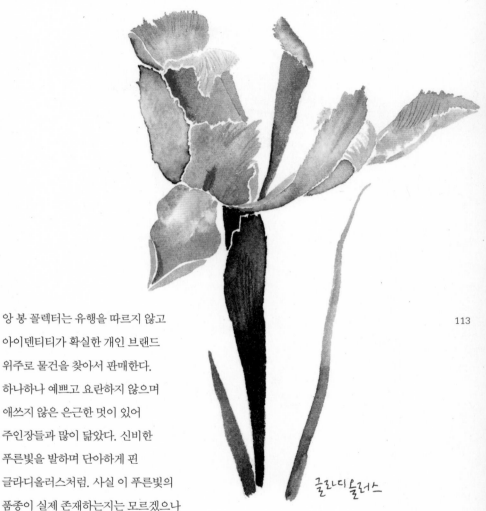

글라디올러스

앙 봉 꼴렉터는 유행을 따르지 않고
아이덴티티가 확실한 개인 브랜드
위주로 물건을 찾아서 판매한다.
하나하나 예쁘고 요란하지 않으며
애쓰지 않은 은근한 멋이 있어
주인장들과 많이 닮았다. 신비한
푸른빛을 발하며 단아하게 핀
글라디올러스처럼. 사실 이 푸른빛의
품종이 실제 존재하는지는 모르겠으나
사진으로 본 적이 있었다. 색이
아름다워서 컴퓨터에 저장해 놓고
한 번씩 들여다보는데, 볼 때마다
이 자매에게 잘 어울리는 꽃이라고
생각한다.

디자이너
이광호

이광호와 페르시안 릴리

이광호는 집 뒤에 묵직하게 앉아 있는 뒷산 같은 사람이다. 스트레스에도 별 영향을 받지
않고, 딱히 다른 것에서 영감을 받기보다 스스로 생각해서 작업하고, 주변인의 평가에
흔들림이 없고, 말이 많지는 않지만 이 공간에 분명히 존재하는 사람. 요즘 이광호는 어린
시절에는 먹지 않았던 파가 너무 맛있다고 한다. 파, 파김치, 부추 이런 것들. 세월이 지나
그가 원하는 꿈처럼 시골에 집을 짓고 그 안을 모두 그가 만든 것들로 꾸미길 나도 바란다.
벽에 걸릴 작은 고리부터 시작해 집 안을 채울 모든 크고 작은 물건이 그처럼 지극히
인간적이고 아름다울 집. 그 집에 꼭 가보고 싶다.

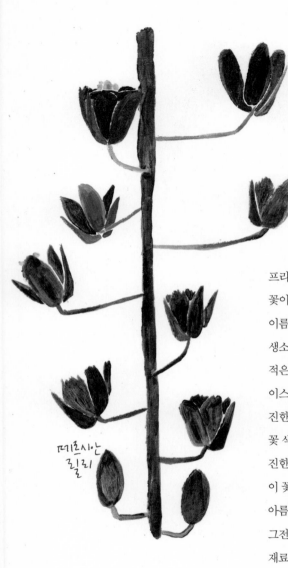

페르시안
릴리

프리틸라리아 페르시카Fritillaria Persica라는
꽃이 있는데 페르시안 릴리Persian Lily라는
이름으로 더 알려져 있다. 국내에서는
생소한 꽃이라 책에서만 보았지 실제로 본
적은 없다. 터키, 이란, 이라크, 시리아 및
이스라엘 출신의 백합과이자 중동 종이다.
진한 보라색이면서 묘하게 갈색빛이 도는
꽃 색이 내겐 무척 비현실적으로 느껴진다.
진한 보라색을 그닥 좋아하지 않는 나조차
이 꽃의 모양새는 어두운 보랏빛마저
아름다워 보이게 만든다. 이광호 역시
그전까지 아름답다고 생각하지 않았던
재료의 소박함과 보잘것없음을 그대로
유지하면서 그 자체를 넘볼 수 없는
아름다운 존재로 승격시키는 〈변형하는
힘Transformative Power〉을 가진 사람이라고
생각한다.

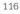

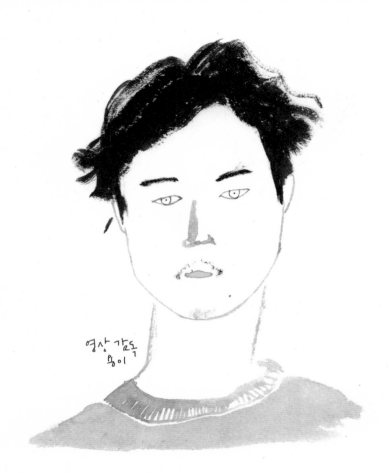

영상 감독
용이

용이 감독과 작약

「언젠가 꼭 <사랑 얘기>로 영화를 다시 만들고 싶어요.」
내 머릿속에 막연히 그렸던 작은 마당에 검붉은 꽃이 피는
작약 씨를 가지고 있는 사람.

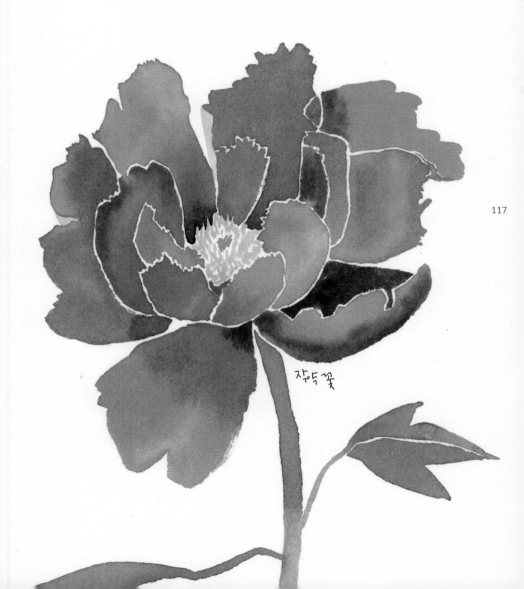

작약 꽃

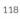

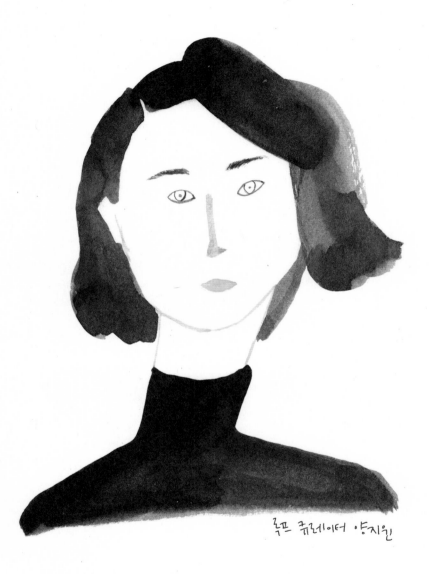

룩쁘 큐레이터 양지원

양지윤과 비너스 잎

시각 시대에서 간접적 소통 매체인 사운드에 관해 아시아 최초의 사운드 아트 페스티벌 〈사운드 이펙트 서울 Sound Effects Seoul〉을 기획하고, 강남이란 상업적 장소에서 〈강남 유일〉의 비영리 전시 공간인 코너아트스페이스의 디렉터이며, 파주 출판 도시에 위치한 미메시스 아트 뮤지엄의 큐레이터를 거쳐 이태원의 공간 해밀턴과 홍대 앞 대안 공간 루프에서 큐레이터로 활동하며 지금도 끊임없이 큐레이팅에 대해 공부하는 사람. 엉터리들이 판치는 세상에서 큐레이터로서 조용히 양극을 달리며 수많은 전시를 펼쳐 보이는 양지윤은 옆집 언니로 두고두고 만나고 싶은 사람이다. 자주 만나 산책을 하고 차를 마시고 요즘 관심사가 무엇인지 얘기를 나누고, 내가 갖고 있는 고민이 별것 아니라고 주기적으로 깨닫게 해줬으면 좋겠다. 알고 보니 서로 뉴욕에 거주하던 시기가 살짝 겹치기도 했는데, 이렇게 공부만이 오직 관심사일 것 같은 안경 낀 말간 얼굴로 1990년대 후반 뉴욕의 레이브 파티와 디제이들에게 흠뻑 빠졌었다니 상상이 되지 않는다. 창작하는 사람에게는 지극히 사적이고 성스럽기까지 한 마음속 어떤 장소가 있을 거라고 생각한다. 물론 내게도 있다. 양지윤의 어떤 장소는 평온함으로 가득하겠지. 웬만한 흔들림에도 물결치지 않는 평온한 세상일 것 같다.

어릴 적 우리 동네에 바나나 나무를
정원에서 키우던 집이 있었다.
담벼락 너머로 큰 바나나 잎이
보였는데 난 보이지 않는 아랫부분이
늘 궁금했다(그 이전에는 본 적이
없었다). 꽤 커 보이는 잎은 색이
예쁘고 내가 늘 보아 왔던 나무들과
모양새가 달라서 신기했다. 칙칙한
나무들 사이에 홀로 다른 세상에
존재하는 것처럼 보였다. 양지윤을
보며 바나나 잎을 떠올렸다.

바나나 잎

서연 언니와 떡갈 고무나무

내가 아는 사람 중에 가장 착한 사람. 사실이다. 잠시 여성복 브랜드에서 막내 디자이너로 일을 할 때 나 이전에 막내 디자이너였던 서연 언니는 나보다 한 살이 많았다. 일이 힘들어서 금세 그만둔 다른 디자이너들처럼 나도 그만둘까 봐 내게 더 잘해줬다고 한다. 거기서 일했던 시간은 내 인생에서 손꼽을 수 있는 정말로 힘든 시기였다. 요즘은 아무리 막내 디자이너라도 그렇게까지 열악한 환경에서 일하지 않는다고 들었지만 당시에는 매일 밤 12시를 넘어서 겨우 집에 기어 들어가 잠만 자고 나와 하루 종일 멍한 정신으로 일했다. 대략 저녁 7시까지는 경력 디자이너들의 어시스트와 피팅 모델을 겸했고, 저녁이 지나 그들이 퇴근하고 나면 그제야 내 디자인을 시작했다. 집으로 돌아가면 늘 새벽이었다. 일은 끝이 없어서 항상 마음은 무거웠고 덜렁거리는 성격 탓에 많이 혼나기도 했다. 하루는 압구정 회사에서 택시를 타고 홍대 집까지 가는 내내 운 적도 있다. 그날의 서러웠던 마음은 지금 생각해도 가슴을 횅하게 한다. 그런데도 그나마 버틸 수 있었던 건 늘 나를 도와준 서연 언니 덕분이었다. 언니는 참 마음이 고운 사람이다. 자신의 일이 끝나면 그냥 집에 가도 되었을 텐데 항상 내가 끝날 때까지 항상 함께 있어 주었다. 지금 생각하면, 밤늦은 시간에 그렇게 매일 둘이 앉아 끝나지 않는 일을 붙잡고 보이지 않는 미래에 대해 얘기하던 시간들은 돈 주고도 살 수 없는 귀한 시간이 아니었나 싶다. 순수의 시대, 젊음을 보내는 매우 일반적인 통과 의례였나 싶기도 한……. 그 회사는 답이 없었지만 거기서 만난 귀한 인연들은 아직까지 이어지고 있고 내 인생에서 모두 중요한 사람들이다. 언니는 회사를 관두고 파라과이로 봉사 활동을 다녀온 후 친구와 함께 작은 사업을 시작했다가 다시 다른 회사로 들어갔다. 언제나 타인을 먼저 배려하고 절대 화를 내지 않았던 서연 언니는 여전히 변함이 없다. 만약 나한테 오빠가 있었다면 강제로라도 결혼시켰을지 모른다. 언니는 6년 전 결혼해서 지금은 캐나다에서 남편과 아들이랑 살고 있고 1년에 한 번 정도 한국에 온다.

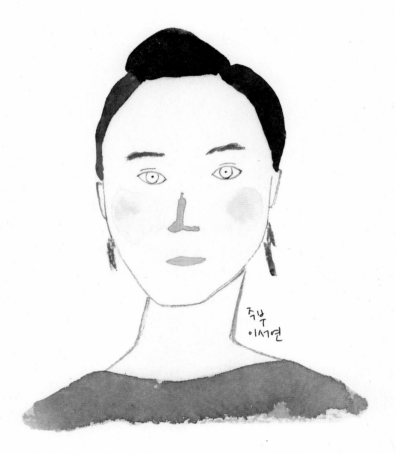

주부
이서연

언니를 떠올릴 때마다 웃음이 나는 건, 언니의 악성 곱슬머리이다. 풍성하게 곱슬한 언니의 머리가 참 예뻤는데 언니는 콤플렉스라며 항상 머리를 묶고 다녔다. (갖고 싶지만) 내가 가지지 못한 까만 피부에 파마할 필요가 없는 곱슬머리. 그런 언니가 유독 좋아하는 식물은 떡갈 고무나무이다. 나무의 자연스러운 모양새가 자신의 삶과 비슷해 보인다며, 언니는 좀 뾰족뾰족하거나 화려해지고 싶다고 한다. 하지만 난 그녀의 보드라운 성품과 마음씨에 거의 도덕적인 질투를 느낀다. 어쩌면 저리 너그러울 수 있을까.

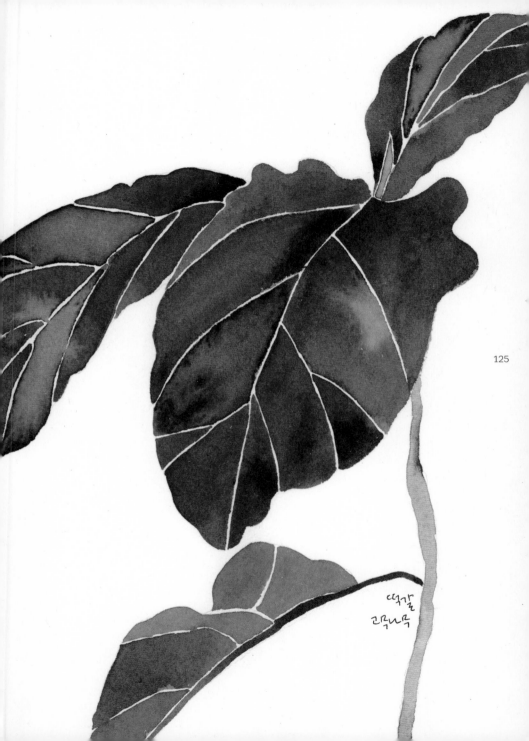

125

떡갈
고무나무

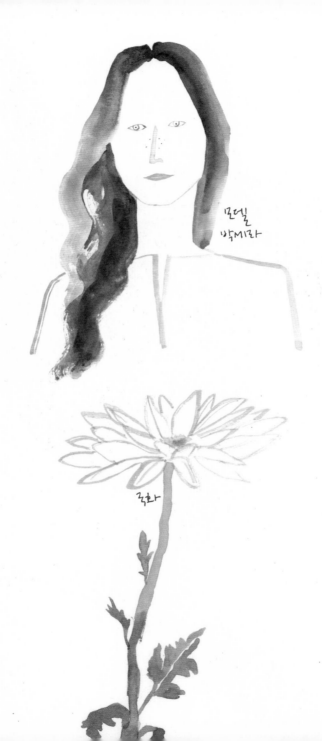

모델
박미라

국화

126

박세라라는 국화

가끔 어떤 여자를 보았을 때 〈아, 그려 보고 싶다〉 생각되는 얼굴이 있다. 세라 씨를 처음 본 건 3년 전쯤, 『엘르』의 일러스트 작업을 위해 서울 컬렉션을 보러 갔을 때였다. 백스테이지에서 잠시 인사 나누며 본 그녀는 큰 키에 빨간 머리 앤 같은 얼굴을 하고 있었다. 이후로 종종 잡지에서 얼굴을 보았다. 다시 만난 세라 씨는 귀엽고, 솔직하고, 사랑스럽고, 강인하고, 여리고, 지극히 향토적 입맛을 가진 아가씨였다. 전라남도 부안에서 태어나고 자란 그녀는 고등학생 때 친구가 에이전시에 프로필을 보낸 것이 모델이 되는 계기였고, 2005년 서울에서 대학 생활을 하던 중 길거리에서 캐스팅되면서 본격적으로 쇼에 서기 시작했다. 외딴집에서 부모님과 나이 차가 많이 나는 오빠 둘과 유년 시절을 보내며 학교 수업이 끝나면 집에서 엄마 아빠의 농사일을 도왔다는 세라 씨의 얼굴과 눈은 자연스럽게 반짝인다. 사는 방법은 여러 가지가 있을 것이다. 이를테면 피카소는 넓게 살았지만 모란디는 좁게 살았다. 어떤 사람은 주변에 많은 친구를 두는가 하면 어떤 사람은 평생 한두 명의 친구로 살아간다. 누군가는 평생 자기가 원하는 것이 무엇인지 모르고 살고, 다른 누군가는 자기가 원하는 것이 무엇인지 분명히 알고 어떻게 해야 그것을 이룰 수 있는지도 잘 안다. 세라 씨는 무난하고 쉽게 모델 생활을 시작하지 않았지만, 쉽지 않은 상황에서 어떤 결정을 내리고 그 후 어떻게 행동해야 하는지를 아주 잘 아는 영리한 사람이다. 생각하고 행동하는 그녀의 말들은 그녀의 얼굴처럼 자연스럽다. 깨끗한 동해 바다가 너무 좋다는 세라 씨는 나와 만난 다음 날도 동해로 여행을 간다며 들떠 있었다. 나중에 나이가 들어서는 산에 살며 산을 관리하는 사람이 되고 싶다는 사람. 우린 모두 다른 방식으로 살고 있으나 어쩌면 같은 것을 원하고 있는지도 모른다. 그런 그녀가 좋아하는 식물은 국화. 꽃병에 꽂아 두면 오랫동안 두고 볼 수 있어서 좋단다.

제나 홍현정과 가는 꽃집

많은 사람이 〈그 사람 참 좋은 사람이야〉라고 말하는 데에는 다 이유가 있다. 익히 본인들이
정말 좋아하는 사람이라고 주변에서 얘기를 들어온 홍현정 언니는 성격 좋고 실력 있는
메이크업 아티스트이고, 신기하게도 뉴욕에서 나와 같은 시기에 살았다. 그녀는 뉴욕에서
만난 플로리스트 제나와 함께 현재는 서울에서 살고 있다. 내가 사는 곳과 멀지 않은 곳에서.
이 커플은 뉴욕에서 언니가 자주 가던 친구 가게에서 처음 만났고 만나자마자 친구가
되었고 곧 연인이 되었다. 언니는 3년 정도의 뉴욕 생활에 몸과 마음이 지쳐 있던 상태에서
제나를 만나 그동안 보던 것과 또 다른 뉴욕을 보고 즐기게 되었다. 오래된 블랙 캐딜락을
타고 로드 트립을 하거나 맨해튼 남쪽의 로어 이스트 사이드 구석구석을 내 집처럼 잘 아는
제나와 자전거를 타고 휘젓고 다니기도 했다. 두 사람은 재능이 많다. 특히 손으로 할 수
있는 일과 컬러에 관련된 일에 대해서. 플로리스트 이전에 제나는 헤어 스타일리스트였다.
플로리스트가 된 이후로는 모마 미술관 안에 자리한 레스토랑의 꽃 작업을 3~4년 정도

맡았고, 뉴요커들이 사랑하는 레스토랑 그래머시 태번과도 일했다. 모마는 내가 다녔던 회사와 가까워 종종 점심시간에 혼자서 간단히 밥을 먹고 전시를 보며 눈과 마음에 즐거움을 준 곳이고(그 당시 회사에서의 견딜 수 없는 스트레스를 어떻게 해소해야 할까 고민 끝에 생각해 낸 방법이었다), 그래머시 태번에서는 친구들과 생일 파티를 한 적이 있는데 꽃 장식이 너무 아름답고 그 향이 식사하는 내내 너무 좋아서 행복한 기억이 있는 레스토랑이다. 내 기억 속의 시각적 자극과 향은 굉장히 강렬하게 남아 오래 지속된다. 이제 두 사람은 이태원의 작업실에서 다른 곳으로 장소를 바꾸고 새롭게 시작한다. 이 세상에서 예술가의 업무 중 하나는 우리의 도덕적 삶을 섬세하게 하는 것이라고 했는데, 홍현정 언니와 제나가 새로운 장소에서 원하는 그대로 안정되고 부디 우리의 삶을 아름다운 색으로 섬세하게 만들어 주기를 진심으로 바란다.

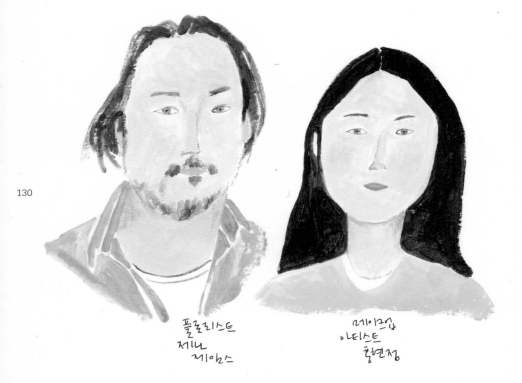

플레이리스트
제니
제임스

메이크업
아티스트
황현정

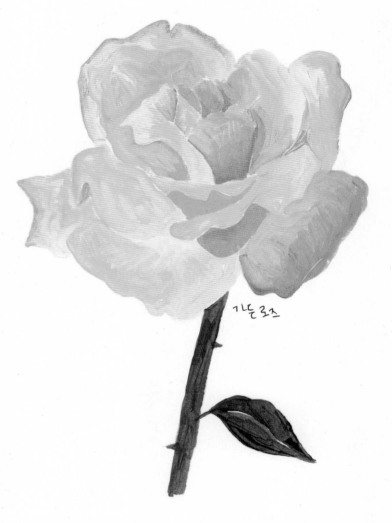

가든 로즈

모든 꽃이 다 아름답지만 제니가 특히 좋아하는 꽃은
가든 로즈이다. 예전 이태원 작업실 안에 꼬꼬알게 실내 장이
정원을 만들기도 했다.

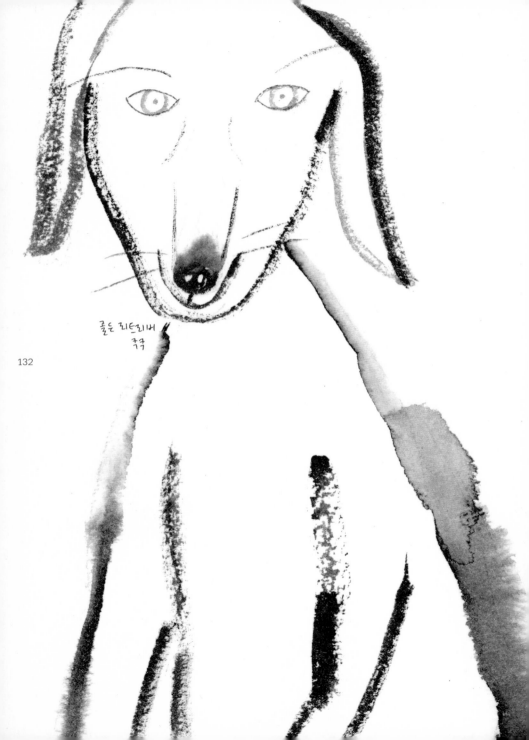

골든 리트리버
쿠쿠

132

쿡쿡의 장미 넝쿨

나는 동물을 키워 본 적이 없다. 아주 어렸을 적에 잠시 지금은 종도 기억나지 않는 작은
강아지를 키웠다가 관리가 너무 힘든 탓에 엄마가 다른 집에 맡긴 이후로 나와 반려 동물의
인연은 끝이었다. 그 후 수없이 많은 강아지와 고양이를 친구들의 집에서 혹은 길에서
그리고 텔레비전과 영화 속에서 보았으나 그저 〈아, 귀엽다〉에서 끝이지 그 이상은 없었다.
그런 내가 강아지가 보고 싶어서 휴대폰 사진첩을 들춰 보게 만들고, 이 작은 집에서 한번
같이 살아 볼까를 심각하게 고민하게 한 쿡쿡는 니콜이 키우는 골든 리트리버이다(결국은
고민에서 끝났지만). 처음 그 집으로 데려온 애기 때부터 니콜이 사진을 수시로 보내
주었는데 별 감흥이 없었다. 솔직히 그때는. 그런데 내가 댈러스에 가서 만나본 쿡쿡는 정말
강아지 모습을 한 사람과 같다고나 할까. 그것도 아주 캐릭터가 확실한.
낯선 사람이 문밖에 있으면 크게 짖다가도 문을 열고 들어오면 처음 보는
사람이라도 꼬리를 흔들고 반가워한다. 산책을 나가지 못해 너무 우울해
하다가도 공원에 데리고 나가면 마치 내일이 없는 것처럼 뛰놀고
급피곤해서는 집에 와 반나절을 자야 기운을 차린다. 또 캠핑이라도 가면
딱딱한 바닥이 불편한지 푹신한 침낭에서만 잠드신다.
나는 이렇게 사람 같은 강아지는 처음 봤다. 아니면 모든 강아지가
그런 성격인데 유독 오랜 시간을 함께 보내서 더 강렬하게 느끼는
것인지도 모른다. 겁이 많지만 애교가 많고 잠도 많고 자아가
확실히 강한 덩치만 큰 아기 같다. 쿡쿡는 니콜에게 큰 위안이
되어 주는 존재이다. 꼭 안고 있으면 쓸쓸하고 외로운 마음이
위로를 받는다고 한다. 내가 어둠 속을 걸을 때 별을 보며
길을 찾아야 한다면, 그 별자리에 놓고 싶은 사람이
몇 있는데, 거기엔 쿡쿡도 속한다. 굳이 말을
주고받아야 마음을 여는 관계는 아닌 것이다.
그리고 쿡쿡는 장미 넝쿨에 코를 박고 향
맡는 것을 좋아한다.

장미넝쿨

수향 상과 먹감나무

1년 정도 한국어를 배울 계획으로 왔다가 20년 남짓 한국에 머무르며 한국 문화와 없어져
가는 한국의 토종 음식을 일본에 알리고 있는 재일 교포 3세 수향 상. 그녀의 어린 시절
가족 안에서의 음식 문화란 재일 교포 1세가 만든 음식을 3세가 먹는 것이었고, 차이나타운
근처에 살다 보니 수향 상 가족의 설날상은 중국식, 한국식, 일본식이 모두 섞인 복합적
음식이었다. 그러면서 자연스레 음식 문화에 관심을 갖게 되어 기자가 되었다.

사실 난 사심이 있었다. 첫째, 채소를 좋아하는 내게 휴식 같은 음식을 먹을 수 있는 곳,
좋아하는 사람만 데려가서 함께 정답게 앉아 먹고 싶은 곳, 더 많은 사람에게 알려지지
않았으면 내심 생각하는 곳, 까페 수카라의 주인은 어떤 사람일까 궁금했다. 둘째, 유니언
스퀘어에서 일주일에 두 번씩 열렸던 〈파머스 마켓〉을 그리워하던 내게 혜화동 〈마르셰〉는
진정 원하던 바로 그 〈좋은 장터〉였다. 소비자와 생산자가 직접 만날 수 있는 장터. 그
마르셰를 기획한 사람은 도대체 어떤 사람일까 궁금했다(올해로 5주년을 맞는 마르셰는
우리나라의 자본주의 유통 시스템을 벗어나고자 하는 여성 세 명이 2011년 기획해서 만든
장터로 그중 한 명이 수향 상이다. 지금은 기획자에서 물러나 후배들이 이끌고 있다). 수향
상은 2011년 일본에 잠시 다니러 갔을 때 원전 사고를 겪었고, 그 후 흙과 공기와 물이
오염된 삶이 어떤 것인지를 직접 경험하고 마르셰를 만들게 되었다.

선화 언니의 소개로 알게 된 수향 상은 예상보다 훨씬 더 빛나는 사람이다. 〈저는
채식주의자는 아니지만 맛있는 채소가 있는 가게를 하고 싶다고 생각했어요. 한국에서는
채소의 맛있는 맛을 맛볼 수 있는 식당을 찾기 힘들었어요. 사실 채소 요리는 어려워요.
그렇지만 그 안에는 정말 깊은 세계가 있지요.〉 백번 공감 가는 말이다. 제철에 먹는 신선한

가지는 얇게 잘라 섶었을 때 상큼한 풋사과 맛이 난다. 또한 맛있는
순무는 무와 달큰한 배추 뿌리 맛을 함께 맛볼 수 있게 해준다. 가을에
노랗게 낙엽 진 고운 팥잎을 말려 겨울에 삶아서 꼭 짠 다음 잘게
썰어 콩가루를 묻히고 약한 불의 멸치 육수에 끓여 간장으로 간을
하면 진정 영양 가득한 토속 음식이 된다. 엄마는 팥잎 요리를 꼭
조밥과 함께 먹어야 한다고 말했다. 안타깝지만 지금은 찾아보기
힘든 음식이다. 수향 상이 말하는 〈음식〉은 맛을 위해 조작된
〈상품〉이 아니다. 마이클 폴란은 『행복한 밥상』에서
〈음식〉을 먹으라고 말한다. 증조할머니가 갸우뚱할
만한 건 음식이 아닐 가능성이 높다고. 그는 주로
식물을 먹으라고 권한다. 하지만 이미 우리는
산업화와 자본화가 깊이 진행된 사회 속에서
살고 있고, 공기와 물 그리고 흙은 오염되었다.
수향 상의 〈맛있는 채소〉는 비료가 아니라
미생물이 만든다. 무조건 유기농이며
무농약이 답이 아니라 누구네 땅에서 자란
채소인가를 보아야 한다는 얘기다.
카페 수카라는 유기농 카페라고
알려져 있지만 수향 상은
수카라가 유기농 카페라 불리는
걸 원치 않는다.

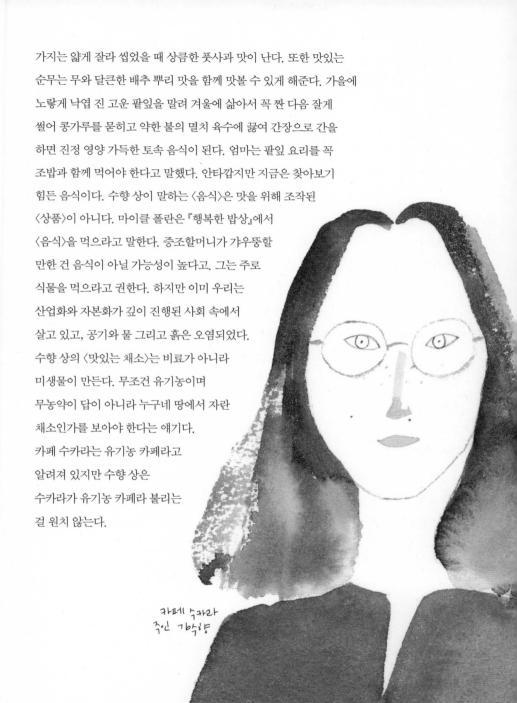

카페 수카라
주인 김수향

수카라는 그저 채소를 맛있게 먹을 수 있는 곳이다. 누구네 집에서 기른 채소, 누구네 집에서 가져온 곡식들로 만든 발효 빵을 맛있게 먹을 수 있는 곳. 그리고 사소한 재료까지 모두 직원들이 직접 만들며 직원들과 함께 의논해서 만든 메뉴로 그들이 먹고 싶은 음식을 만들고 파는 가게이다. 이런 곳이 존재한다는 것이 그저 감사할 따름이다.

그녀가 정말 안타까워하는 건, 우리의 토종 음식 문화의 중심인 〈발효〉 식품에 대한 기록이 제대로 남아 있지 않다는 사실이다. 수향 상의 말에 따르면 단일 균인 일본의 발효 식품에 비해 우리나라의 된장이나 간장은 복합 균이고 그 놀라운 세계는 아직 제대로 알려지지 않았단다. 생각해 보니 우리 세대가 직접 간장이나 된장을 담가 먹는 일이 있던가. 나조차도 직접 담근다는 생각은 해보지도 않았다. 예전 밥상에는 항상 간장 종지가 있었고 음식을 간장에 찍어 먹었다. 그러니 모든 음식이 발효 음식이었던 셈이다. 요즘은 한국에서 없어져 가는 토종 쌀로 막걸리를 만드는 것에 관심 있다는 수향 상은 훨씬 더 많은 경험이 쌓이고 더 좋은 음식을 보고 할 이야기가 많아질 자신의 60대와 70대가 너무 기대된다고 했다.

모든 것의 시작은 지독하게 사적인 거라고 누군가 그랬다. 우리가 우리 모두의 마음속에 있는 어떤 사적인 이유로 뭔가를 시작했듯 그녀는 언어에 대한 상실감 혹은 내가 모르는 또 다른 이유로 한국에 온 스물한 살 이후 지금까지, 우리나라의 문화 특히 음식을 제대로 먹고 알리고 또 이어 가는 일에 대해 새롭고 진정한 방법을 끈질기게 모색하고 있다.

그리고 보니 최근 시중에서 먹감을 판매하는 걸 본 적이 없다. 먹감은 예전부터 곶감용으로 사용되던 감인데 요즘 감에 비해 씨가 많고 크기도 작지만 비교할 수 없을 만큼 당도가 높고 맛이 있다. 겉에 먹물이 묻은 듯한 까만색 점이 있어 먹감이라 불리는데, 이 먹감은 요즘 수향 상의 또 다른 관심사다. 늦가을 붉은색 감이 수백 개 달린 감나무란 얼마나 아름다운지. 한국의 늦가을 시골에 전형적 풍경이 아닐까. 사라져 가는 먹감나무를 앞으로는 더 많은 곳에서 볼 수 있기를.

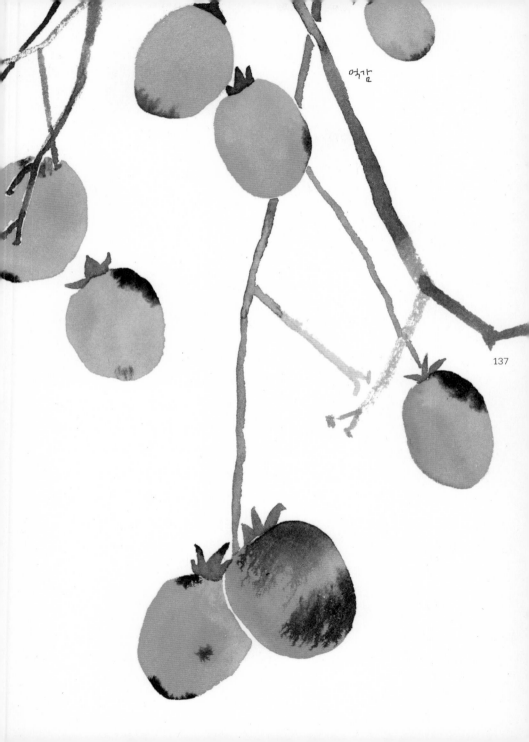

먹감

137

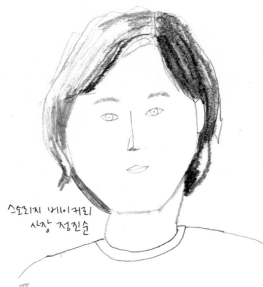

스토리지 베이커리
사장 정진숙

정진숙 사장과 아르쿨라 플라워

138 만약 내가 먹을 것을 만들어 사람들에게 돈을 받고 파는 일을 한다면, 과연 정말 내가 직접
먹고 내 가족에게 먹일 좋은 재료만 쓸 수 있을까 생각해 보았다. 장사꾼이라면, 마음은
그러고 싶어도 쉽지 않을 것 같다. 스토리지는 문래동에 있는 베이커리이다. 처음에는 그저
빵을 굽고 케이크를 만드는 작업실이었다. 오십이 넘어서 단순히 뭔가를 만들고 싶은 마음에
잠깐 하다 그만둔 베이킹 공부를 다시 시작해 학교를 다니고 파리로 연수를 다녀왔다고
한다. 집에 넘치던 베이킹 도구들이 불편해 작업실을 구했고, 혼자서 이것저것 만들어 주변
사람들에게 나눠 주던 빵이 조금씩 입소문이 나고, 어쩌다 보니 작업실 옆 공간이 비게 되어
드디어 스토리지 베이커리를 오픈했다. 이곳은 빵집 사장님 본인이 먹고 또 가족을 위해
장을 보는 생협과 한살림에서 구입한 재료로 빵을 만든다. 그리고 자신의 집에서 가까운
문래동에 문을 연 그야말로 동네 빵집이다. 난 선화 언니가 사다 준 스콘을 먹고 너무
맛있어서 처음 알게 되었다. 빵 중에서 스콘을 가장 좋아하고 자주 사 먹는데, 의외로 딱
맛있는 곳을 찾기가 쉽지 않다. 스토리지는 매일매일 재료가 다르다 보니 그날 재료에 따라
스콘 종류가 바뀌고 크기도 같지 않다. 사장님도 플레인 스콘과 다른 재료로 만든 스콘의
가격을 다르게 해야 하나 같게 해야 하나 한참 고민이었다고 한다. 결국 크던 작던 뭐가 더

들어갔던 아니던 가격은 똑같다. 고민 끝에 플레인 스콘을 조금 더 크게 만들면 되지 않나 하고 요즘은 그렇게 만들게 되었다. 그날 구운 것은 어차피 그날 판매하지 못하면 버리게 된다며 늘 이것저것 더 챙겨 주는 곳이라 가격에 큰 의미는 없어 보인다.

요즘 들어 내가 느끼게 된 것 하나는, 나보다 나이가 어린 사람을 만나면 생기를 얻고 나이가 많은 사람을 만나면 태도를 배운다는 생각인데 실제로 나는 후자를 더 선호한다. 자신만의 시간을 잘 보내며 나이가 든 사장님 같은 분에게서 〈아, 나도 저렇게 살아야지〉 생각이 든다. 스토리지가 적자일 때는 남편에게 〈내가 집에서 아무것도 안 하고 우울증에 걸려 약값 나가는 것보다 이게 낫다고 생각해〉라고 웃으면 말하신다고. 현명한 삶이다.

내게 〈나보다 나은 것〉은 크고 화려한 것보다 사소하고 아름답지 않아 때로 간과되지만 끊임없이 속삭이고 끊임없이 벗어나면서도 있는 그대로 존재하는 것들이다. 세상에서 가장 아름다운 허브라고 불리는 아루굴라 플라워Arugula Flower는 보기도 하고 먹을 수도 있다. 맛은 아루굴라와 똑같은데 좀 더 맵고 내가 제일 좋아하는 샐러드용 야채이기도 하다. 우리나라나 이탈리아에서는 루콜라Rucola라고 부르고 다른 나라에서는 가든 로켓Garden Rocket이라고 부른다. 눈과 입에 즐거움을 주는 고마운 아루굴라 꽃은 스토리지의 빵과 같다.

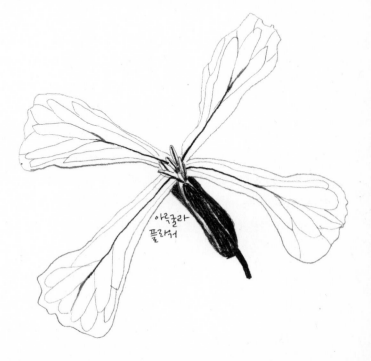

아루굴라
플라워

허인 대표와 유칼립투스

우리 동네에 내가 정말 좋아하는 장소가 몇 군데 있다. 이 동네를 떠날 수 없는 이유이자 나를 행복하게 해주는 곳들. 비밀이라서 모두 다 적을 수는 없고 그중에 하나를 밝히자면, 맛있는 이탈리안 음식을 먹을 수 있는 두오모이다. 오로지 낭만적인 이유로 이 동네가 좋아서, 코너에 위치하고 있어서, 가게 앞에 가로등을 달 수 있을 것 같아서 여기에 자리 잡았다는 보물 같은 곳이다. 밖에서 먹는 음식은 가족에게 먹이는 마음으로 만드는 게 아니라서 먹고 나도 배가 허하다는 얘기를 들은 적이 있다. 그렇게 생각해서인지 이후로는 밖에서 밥을 먹으면 정말 그런 것만 같았다. 그런데 두오모의 음식은 다정한 맛이 난다. 특히 내가 제일 좋아하는 루콜라 파스타는 기운 없고 지칠 때 정기적으로 먹어 줘야만 한다. 허인 대표는 서른 중반 즈음 요리를 공부해야겠다는 마음으로 이탈리아에 가서 학교를 다녔지만 학교에서 배운 것보다 학교 밖에서 많이 배웠다고 한다.

올리브 농장에서 첫 수확을 하는 10월 말경에는 직접 올리브를 따고 거기에 있는 재료들로 칼조네나 폴렌타 같은 요리를 해서 농장 사람들과 함께 풀밭에서 먹었다. 이탈리아 곳곳을 여행할 때는, 폴리아 지방 사람들이 먹어서 폴리아제라고 불리는 파스타를 그들이 알려 준 레시피 그대로 브로콜리, 매운 고추, 이탈리아 파슬리, 엔초비 등을 넣어 직접 만들어 그들과 함께 먹으며 많이 배웠다고 한다. 이탈리아인들은 기본적으로 본인들 나라의 음식 얘기를 너무 좋아해서 어떤 얘기를 해도 끝은 음식에 관한 얘기로 끝난다고. 그녀가 들려준 얘기 중에는 폴렌타 요리가 재미있었다. 옥수수 가루를 한 시간 정도 계속 저어서 우리나라의 도토리묵 만들 듯이 요리하는 폴렌타는 요즘은 옥수수 가루만 사서 만드는 간단한 레시피가 있지만, 그곳에서는 이제 존재하지도 않는 자동 장치가 있는 냄비에 직접 만든 옥수수 가루를 넣고 저어서 만들었다고 했다. 어떻게 맛이 없을 수가 있을까? 신선한 지역 재료들로

만든 음식들이 너무나 먹고 싶어진다. 간단하지만 싱싱한 재료로 내는 군더더기 없이 살아 있는 맛. 저절로 에너지가 생길 것 같다.

두오모의 메뉴는 시즌마다 조금씩 바뀌며, 맛있는 음식을 좋아하고 먹을 줄 아는 스태프들과 의논해서 개발된다. 내가 사랑하는 루콜라 파스타도 사실 스태프들과 먹으려고 만들었다가 주말 메뉴로 시작해서 지금은 사계절 내내 사랑받는 메뉴가 되었다. 오랜 시간 함께하고 싶은 소중한 사람들과 두오모에 가고 싶다. 매번 누군가와 만나야 할 때 어디에서 만날지 내가 굳이 정하지는 않지만, 꼭 같이 가고 싶은 사람에게는 두오모에서 밥을 먹자고 한다. 허인 대표에게 이 공간이 좋은 사람들을 많이 만나게 해주고 따뜻한 연대감을 나눌 수 있는 공간이듯이 나 역시 두오모는 지극한 노력과 정성으로 차려지는 밥을 좋은 사람들과 맛있게 즐길 수 있는 공간이다.

날 좋던 10월 어느 날에 두오모에 앉아 허인 대표와 이런저런 얘기를 하는데, 열어 놓은 창가에 반짝반짝 예쁜 화분이 눈에 띄어 물어보니 새로 산 유칼립투스Eucalyptus라고 가르쳐 주었다. 흔히 볼 수 없는 동글동글한 잎 모양이 너무 예뻤다. 미국에서 학교 다닐 때 〈네이처 스터디〉라는 수업이 있었다. 곱디고운 할머니 교수님이 매번 다른 식물들을 잔뜩 가지고 오면, 내가 원하는 것을 골라서 그리는 시간이었다. 자연과 관련된 좋은 책도 가져와서 보여 주기도 했었다. 사진작가 어빙 펜의 『Flowers』를 처음 본 것도 그 수업이었다. 한국에서 보기 힘들었던 다양한 꽃이나 잎들을 볼 수 있어서, 외우거나 만들거나 늘 정신없었던 다른 수업들 사이에서 마치 선물과 같았다. 하루는 교수님이 유칼립투스를 굉장히 많이 가져온 날, 그 향기가 너무 좋아서 다음 날 바로 꽃 시장에 가서 사왔던 기억이 난다. 오랜 시간 집에 두어도 마를수록 향이 더 진해져 방 한쪽에 늘 유칼립투스를 두었었다. 그때의 기억과 지금의 행복감이 합쳐지는 날이다.

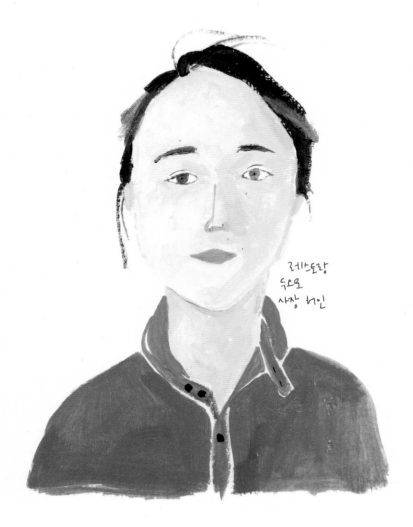

142

레스토랑
두오모
사장 히인

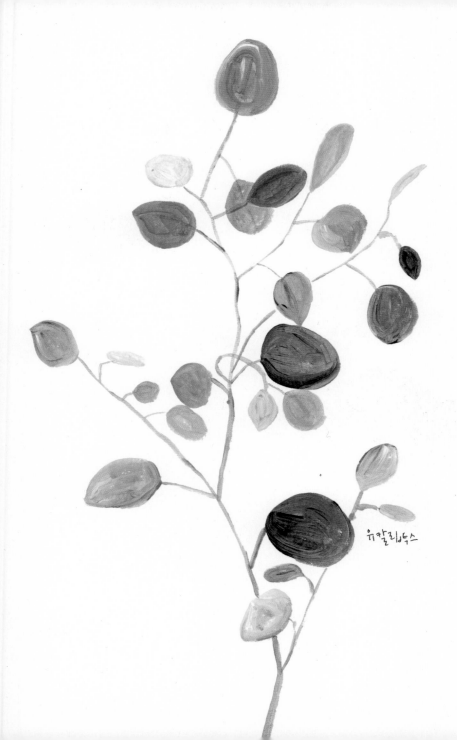

유칼립투스

143

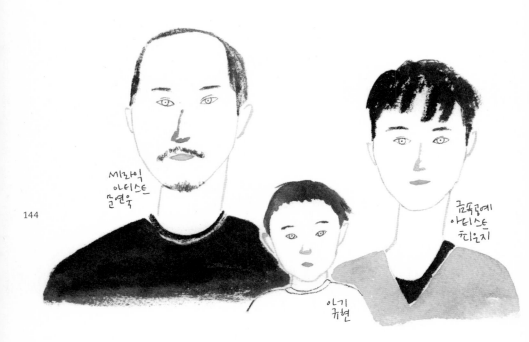

세라믹
아티스트
곤연욱

144

아기
규현

금속공예
아티스트
휴이윤지

은지네다 안개꽃

처음 만남에 마음이 가는 사람이 있다. 드물긴 하지만 가끔 존재한다. 지난해 어떤
행사장에서 우연히 만나게 된 은지도 그런 사람 중 한 명이다. 알고 보니 뉴욕에 있었던
시기가 겹쳐서 더 신기했다. 어쩌면 그 작은 맨해튼 어디에서 언젠가 서로 모른 채
지나쳤을지도 모른다. 이 커플은 대학에서 만나 결혼하고 졸업하자마자 유학을 갔는데,
은지는 금속 공예를 남편인 연욱 씨는 세라믹을 전공했다. 은지가 신입생이었을
때 학교에서 만취해 코와 볼만 빨개져서 열심히 얘기하는 연욱 씨를 보고 한눈에
반했다고 한다. 한국에 돌아온 후 아기를 가졌는데, 임신 중에 힙합을 많이 들어서인지
애교라고는 하나도 없는 이 커플 사이에 흥과 애교가 넘치는 규현이가 탄생했단다.
내가 은지를 처음 만났을 때에도 규현이와 함께였는데 동그랗고 볼록한 예쁜 이마와
아기라고 하기엔 너무나 어른 같은 눈빛이 기억에 남아 있다. 엄마 아빠의 얼굴을 다
가지고 있으면서도 자기만의 표정이 있는 그런 아기였다.

두 사람이 함께하는 〈웨이브 테이블웨어Wave Tableware〉의 제품들은 심플하면서 내가
사랑하는 모란디의 그림 속 먼지 쌓인 색상들로 가득하다. 반면 연욱 씨의 개인 작업은
그야말로 쨍한 컬러들의 향연이며 밝고 장난스러움이 잔뜩 느껴진다. 그는 도자 공예를
전공했지만 공예 안에 국한하는 작업을 하지는 않는다. 요즘 그는 본인에게 가장
친숙하고 효율적인 흙이라는 재료를 가장 중요한 매개체로 어떻게 하면 조금 더 폭넓은
영역 안에서 풀어낼 수 있을지 시도와 실험 중이다. 함께 작업하고 함께 아이와 시간을
보내고 서로 힘이 되어 주고 싶다는 이 커플이 앞으로 또 어떤 작업을 할지 궁금하다.

사랑하는 여인을 위해 꽃을 사는 남자란 동서고금을 막론하고 로맨틱하다. 예전 칼럼에
그림을 그릴 때 글의 내용이 〈사랑〉인 적이 있었는데 그때 바로 떠오른 장면이 있다. 내가
살던 블록 코너에는 여느 델리처럼 식료품과 꽃을 파는 조그만 가게가 있었다. 저녁에
우유를 사러 갔는데, 말끔한 정장을 입고 서류 가방을 든 남자가 들뜬 얼굴로 꽃을 사고
있었다. 예쁜 꽃들도 아니었지만 퇴근한 남자가 델리에서 여자 친구 혹은 아내에게 주려고
꽃을 사는 듯한 그 순간에서 〈아, 사랑에 빠진 남자구나〉 생각했었다. 사랑이 아닐 수도
있었겠지만 사랑이건 아니건. 인간에게만 시가 있고 예술이 있듯, 인간에게만 사랑이
있고 역설이 있지 않은가. 은지네 커플이 뉴욕에서 유학 생활을 할 때, 하루는 연욱 씨가
한국에서 온 후배가 놀러 왔다며 술을 한잔하고 들어오는 길에 안개꽃을 사온 적이
있었다. 모아 둔 비상금으로 아내가 제일 좋아하는 안개꽃을 사온 것. 누구에게나 이런
기억은 문득문득 떠오를 때마다 말할 수 없을 만큼 행복하지 않을까.

애슐리의 보라색 꽃

처음 애슐리를 만났을 때, 세상에 눈이 얼굴 반인 애도 있구나 생각했다. 호기심과 장난기가
눈에 가득한 애슐리는 영국에서 온 그야말로 귀여운 여자애였다. 늘 생글생글 웃으며 말하고
텍스트 하나를 보내도 사랑이 넘치는……. 우리는 〈3.1 필립 림〉에서 함께 일했는데 후에
애슐리는 알렉산더 왕으로 갔고 그가 발렌시아가로 옮겼을 때 함께 파리에 가서 지금은 꽃과
세라믹 작업을 같이하며 텍스타일 디자이너로 지내고 있다. 발렌시아가에서 프린트와 자수
제작에 관여하며 컬렉션 아트 워크를 만들기 위해 컬렉션에서 영감을 받은 드로잉과 페인팅
작업을 한다. 텍스타일 디자이너로 오랜 시간 일하며 애슐리는 뭔가 더 3차원적인 다른
소재로 작업하고 싶어 했다. 그래서 최근 찾은 것이 꽃이다. 그녀는 일본식 전통 꽃꽂이인
이케바나를 연습하며 자신의 프로젝트를 실험하고 꽃꽂이 작업을 위해 세라믹 작업하는 것이
궁극적 목표라며 즐거워한다. 뉴욕에서는 애슐리와 함께 내가 좋아하는 두부 요리 전문점에
가서 밥을 먹었었다. 추운 겨울에는 김치가 잔뜩 들어간 뜨거운 두부전골과 여름이면 시원한

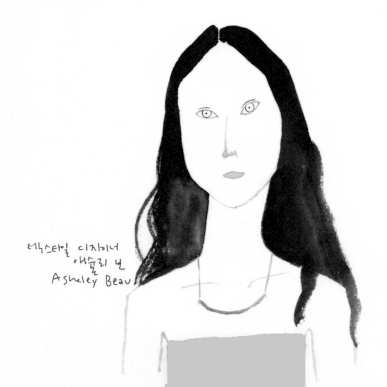

텍스타일 디자이너
애슐리 빈
Ashley Beau

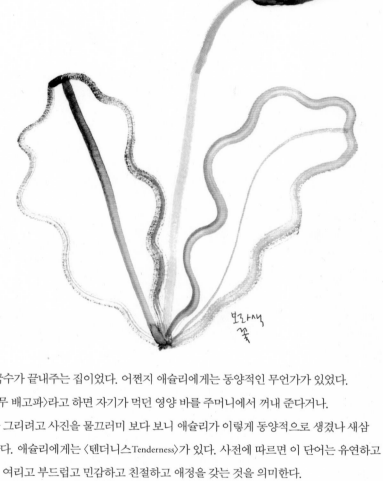

보라색
꽃

열무 국수가 끝내주는 집이었다. 어쩐지 애슐리에게는 동양적인 무언가가 있었다.
〈나 너무 배고파〉라고 하면 자기가 먹던 영양 바를 주머니에서 꺼내 준다거나.
그림을 그리려고 사진을 물끄러미 보다 보니 애슐리가 이렇게 동양적으로 생겼나 새삼
생각한다. 애슐리에게는 〈텐더니스Tenderness〉가 있다. 사전에 따르면 이 단어는 유연하고
마음이 여리고 부드럽고 민감하고 친절하고 애정을 갖는 것을 의미한다.
어릴 적부터 이유 없이 싫어하다가 요즘 들어 너무 좋아진 색이 있는데 보라색이다.
연보라와 진보라, 모두 다 그렇게도 예뻐 보인다. 나이가 들어가는 변화인가 아무리 곰곰이
생각해도 좋아진 데는 이유가 없다. 애슐리는 내 머릿속에 존재하는 이런 모양과 이런
보라색의 꽃과 같은 존재다.

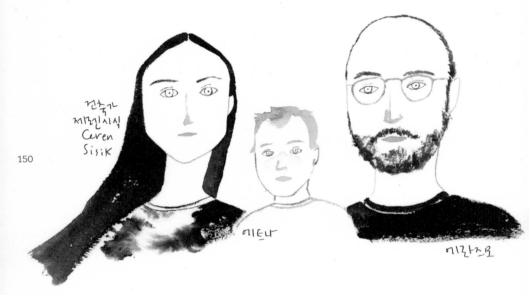

건축가
제린시식
Ceren
Sisik

150

에트나

이칸즈모

제렌과 필로멘드롤 시니드

나는 늘 건축에 대한 환상이 있다. 하지만 지금까지는 그냥 환상에 그쳤다. 지금 다시 건축
공부를 시작할 용기도 없을 뿐더러 나처럼 공간 감각이 없는 인간에게는 적합하지 못한
직업이라는 것도 안다. 그렇지만 늘 내 마음속에 생각하는 이미지는 있다. 가능하다면
마라케시에 건물을 지어 때마다 지내거나 내가 사는 공간을 극도로 미니멀하게 모든 물건을
눈에 안 보이는 공간에 넣어 화분 하나만 보이게 해놓고 산다거나. 하지만 근본적으로
난 책이 내 눈에 보이는 곳에 흐트러져 있어야 마음이 편하고 다른 이의 눈에는 모든 게
널브러져 있는 것 같아도 그 불규칙 속에 나만의 질서가 있어 어디에 무엇이 있는지 나만
알고 있는 상태를 즐기기에 극도의 미니멀이란 있을 수 없다. 아무튼, 내가 만약에 건축을
한다면 내가 하고 싶은 이미지와 가장 가까운 작업을 하는 사람이 제렌이다. 자연과 물질 그
재료 자체에서 영감을 받고 자연스러우며 따뜻함이 있는 그녀의 작업은 단순함이 핵심이다.
제렌은 깨끗하고 정돈되어 있으며 단순한 것들을 좋아한다.

윤혜의 밀라노 시절 친구인 제렌은 터키 아나다에서 태어나고 어린 시절을 보냈으며
인테리어 건축과 환경 디자인을 공부했다. 제렌에게는 13년 전 학생이었을 때 만난 이후로
지금까지 함께인 에라즈모와 15개월 된 사랑스런 딸 에트나Etna가 있다. 〈에트나〉라는
이름은 제렌이 지은 것으로 시실리에서 화산 활동이 가장 활발한 산 이름에서 따온
것이다(제렌은 자연 현상으로서의 화산을 좋아한다). 그래픽 디자이너인 에라즈모는 굉장히
꼼꼼한 성격이며 제렌과는 좀 다른 성향을 가졌다.

현재 밀라노에서 살고 있는 제렌의 집은 식물로 가득하다. 극도의 미니멀리스트인 그녀의 집에는 식물을 제외한 그 어떤 장식도 없다. 제렌이 사랑하는 센트럴 스테이션을 바라볼 수 있는 테라스가 있는 그녀의 집은 따뜻한 흰색과 최소한의 가구 그리고 식물로 채워져 있다. 가끔 나는 시골에서 자란 나의 유아기가 정서에 얼마나 중요한 영향을 주었나 생각하는데 그 생각은 친구들과 대화를 하면서도 종종 되살아난다. 특히나 그 사람이 창작을 하는 사람이라면 더욱더 영향이 있다고 생각된다. 제렌이 어린 시절을 보낸 아다나는 터키에서 네 번째로 큰 도시이자 케밥, 살감(아나다의 향토 음식), 코튼, 오렌지와 매우 더운 기후를 의미하는 곳이다. 제렌은 어린 시절 조용하고 혼자 노는 것을 좋아하는 아이였고, 여름에는 대부분 하루 종일 밖에서 뛰어놀았다고 한다. 그 건강하고 청순한 에너지가 지금 그녀의 삶과 작업에서 고스란히 묻어난다.

제렌이 유독 좋아하는 식물은 강한 생명력이 있는 필로덴드론Philodendron 종인데 토란과의 상록 덩굴 식물로 그 아래에 많은 종류의 식물들이 있다. 그중 나도 오래전부터 작업 공간에 두고 지금까지 키우고 있는 필로덴드론 사나두Philodendron Xanadu는 원산지가 브라질이고 따뜻한 기후에서 잘 자라는 종이지만, 내가 키운 어느 식물보다도 강건한 편이라 장기간 여행으로 오랜 시간 물을 주지 못해도 잘 마르지 않는다. 나무 선반 맨 위 칸에 두었는데 잎이 사방으로 자유롭게 뻗어 자라는 모습이 그대로 그림 같다. 그 자유로움과 강인함은 제렌을 생각나게 한다.

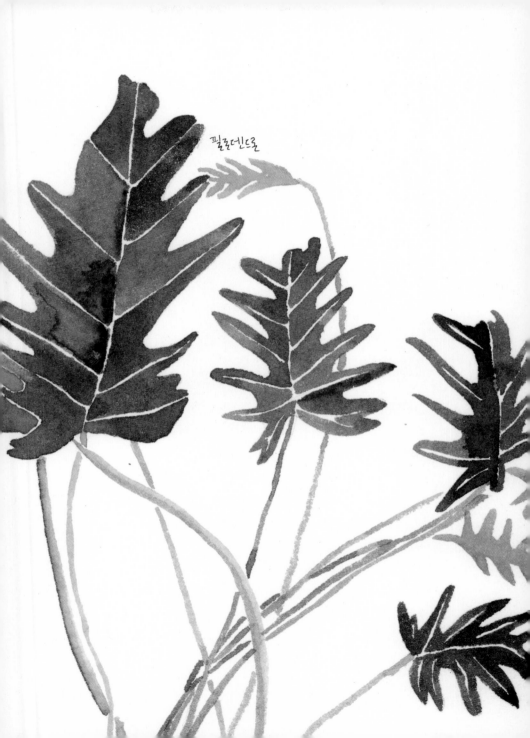

필로덴드론

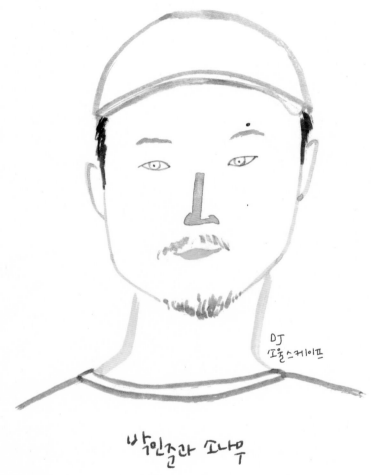

DJ
소울스케이프

박인준과 소나무

20대 초반 대학생이었을 때 「Summer 2002」라는 연주곡을 라디오에서 들었는데, 〈아 어떤 사람이 이런 곡을 만들었을까, 무슨 생각을 하고 어떤 마음으로 이런 선율을 만들었을까〉 궁금했다. 철 지난 해수욕장을 정처 없이 걸으면서 지난 사랑이나 추억을 하염없이 곱씹어야 할 것만 같은 그런 음악이었다. 이미 다 알려졌고 많은 사람이 아는 얘기지만 소울스케이프Soulscape는 영혼Soul과 경치Scape의 조합으로 〈보이지 않는 것을 보이게 한다〉는 의미이다. 본명은 박민준.

오직 음악만이 모든 생활의 중심이 되어 살아가고, 음악 이외에 취미라고는 없고, 음악이 이유가 아닌 여행은 하지 않는 사람. 솔네 언니와 오래된 친구 사이라서 언니가 도쿄에서 살 때 두 번 온 적이 있다는데 그때도 하루 종일 도쿄에 있는 레코드 숍을 다 돌아다니며 음악을 들었다고 한다. 그렇다고 음악 이외에 아무것도 모르는 게 아니라 어떤 주제를 던져도 거기에 대해 깊은 지식을 가지고 대화를 이어 나가는 사람이기에 가볍거나 편협하지 않다. 우리나라의 많은 DJ들이 실제로 자신들의 음악을 플레이할 곳이 마땅치가 않아 2005년쯤 만든 360사운즈는 12년을 지내면서 세대를 이어 가고 있고, 이제 주변 90년대생들이 늘어나는 것을 보며 나이가 드는 것을 느낀다고 한다. 그리고 나이가 더 들어서 노후에는 브라질에서 시간을 보내고 싶다고도 덧붙인다. 음악을 좋아하는 브라질 사람들은 슬픔조차 아름답게 바라보고 긍정적으로 삶을 찬양하기 때문이라고.

소나무란 말은 솔과 나무가 합성될 때 ㄹ이 탈락되어 생긴 말이다. 솔은 나무 중에 우두머리란 뜻인 수리가 술로 그리고 다시 솔로 변형되었다고 본다. 자신이 중심을 이루며 360사운즈를 이끌고 함께 디제잉을 하는 어린 친구들 하나하나까지 모두 세심하게 챙기는 이 송곳 같은 눈빛을 가진 청년에게서 소나무의 모습이 보인다.

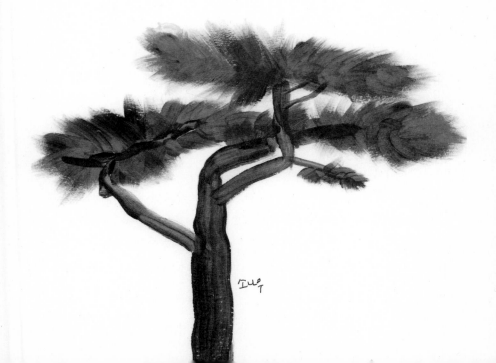

소나무

은이 언니라 데이지

1년에 쉬는 날이 다섯 손가락 안에 드는 사람. 은이 언니는 일이 곧 생활이고 생활이 일인 삶을 산다. 그리고 어떻게 그 둘의 밸런스를 잘 유지할 수 있는지 스스로 잘 알고 있다. 원타임의 스타일리스트로 시작해 지금은 YG의 이사이자 지드래곤의 스타일리스트이고 그와 함께하는 브랜드 〈피스마이너스원Peaceminusone〉의 디자이너이다. 작년 2016년 10월부터 시작한 피스마이너스원은 지드래곤만을 위해 만들었던 옷이나 액세서리를 대중적으로 판매하기 위해 시작했다. 지금껏 스타일리스트로서 했던 것보다 스펙트럼이 더 넓어진 것.

사실 몇 년 전에 언니를 만났을 때는 일에 지치기도 했고 힘들어 보였다. 하지만 최근에 만난 언니는 굉장히 편안해 보인다. 인생 첫 휴가로 마우이에 다녀왔는데, 그것이 언니에게 〈화〉가 없어지는 큰 계기가 되었다고 한다. 오지에서 지내며 아침에 일어나 두 시간 반가량 요가를 하고 오후에는 트래킹을 하거나 폭포를 보러 가고 해변에 누워 있거나 했다. 식사는 그곳에서 기르는 채식 위주였고 모두 5일간 지내는 프로그램인데 이것이야말로 내가 진정 원하던 것이었다. 거기를 다녀온 후 언니는 얼굴과 마음이

편해지고 그 후로는 해외 출장을 가면 어떤 식으로든 자기 자신을 위해 보낼 수 있는 시간을 만들어 출장을 즐기는 방법도 만들었다. 가령 파리 출장을 가면 예전엔 일만 바쁘게 하고 돌아왔는데 이제는 베르사유 근처 농장에서 직접 샐러드를 해먹을 수 있을 정도로 채소를 딸 수 있는 곳으로 간다든지 프리마켓을 꼭 들린다든지.

스스로 일밖에 모르던 예전과 달리 본인에게 더 주목하고 집중하니 스트레스가 많이 없어졌다고 한다. 〈지루하고 싸구려 같은〉 생각은 쉽게 머릿속을 파고든다. 그래서 훌륭한 사람들은 언제나 우리에게 조언한다. 좋은 책을 읽고 좋은 생각을 하라고. 거기에 한 가지 더, 좋은 음식까지. 그리고 좋은 사람을 만나는 것. 확실히 좋은 에너지를 받을 수 있다. 아니 주고받는다는 것이 더 좋은 표현이겠다. 언니가 오랜 시간 좋아해 온 식물은 데이지Daisy 꽃이다. 그녀의 표현에 의하면 뭐든 착해 보이는 것이 좋은데, 데이지 꽃은 너무 착해 보여서 좋아해 왔다고 한다. 귀엽게 생긴 언니의 얼굴과 어울리기도 한다. 데이지는 보통 여자아이의 이름으로 사용되며 잉글리시 데이지English Daisy는 아이들의 순수한 꽃과 무죄로 여겨지기도 한다.

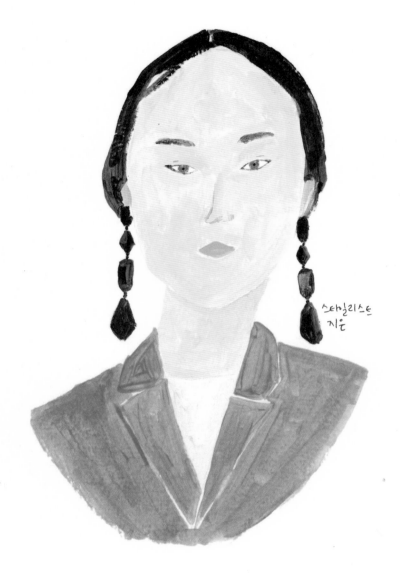

스타일리스트
지은

데이지

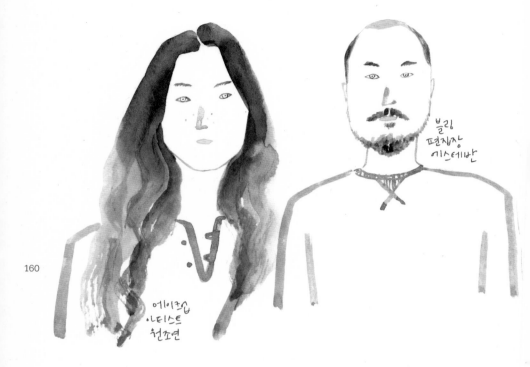

에이크숍
아티스트
천조연

블리
편집장
에스테반

원조연 에스테반과 먹사물

재주는 없지만 좀 잘하고 싶은 것이 여럿 있는데 그중 하나가 메이크업이다.
평소에도 거의 피부를 보호하는 수준 이상의 메이크업은 하지 않는 편이라
어쩌다 한번 봄이나 가을에 바람이 살랑이면 섣불리 시도하고선 늘 후회하곤
했다. 원조연은 내겐 없는 재주를 타고난 메이크업 아티스트이고 홍현정 언니가
롤 모델이었다고 한다. 그리고 그녀에게는 운명처럼 홍대 공원에서 아프리카
북인 젬베를 치며 나타난 에스테반이 있다. 20대 초반 일본 여행 중에 요요기

공원에서 젬베를 치며 자유롭게 즐기는 젊은이들을 본 것이 오로지 일만하고
살았던 조연에게 굉장히 큰 충격이었던지라 한국에 돌아와서도 젬베를 치는 사람을
찾았다. 그렇게 홍대 공원에서 긴 머리와 덥수룩한 수염을 기르고 맨발로 젬베 치는
에스테반(김태연)을 마법처럼 만난 것이다. 둘은 함께 젬베를 치며 만나기 시작했고,
만날수록 에스테반은 새로운 자극을 주었다. 그녀가 일하는 곳으로 도시락을 직접
싸서 기타를 메고 만나러 오거나 페스티벌이 있는지도 모르는 조연을 펜타포트
페스티벌에 데려갔다(처음 손을 잡은 날).

2년을 만난 후, 원래 런던으로 갈 준비를 하던 조연은 에스테반을 따라 남아공의
음악 공연을 보고 갑자기 런던이 아닌 남아공으로 건너갔고 케이프타운에서
1년을 지낸 후 런던으로 가서 학교를 다니고 아르바이트도 하며 또 1년을 보내고
한국으로 돌아왔다. 그동안 에스테반은 한국에서 『블링』 잡지에서 일하며 조연을
만나러 케이프타운으로 가기도 하고 관계를 잘 이어 갔으며 드디어 2013년 두
사람은 가까운 친구들을 초대해 까페에서 결혼을 했다. 이 커플과 솔네 언니네
부부는 함께 가로수길에서 살면서 자연스럽게 가까이 지내게 되고 인생의 결정적
시기와 기념일을 같이 보낸 각별한 사이도 되었다. 솔네 언니가 결혼할 때 조연이
메이크업을 해주고, 조연이 결혼할 때는 솔네 언니가 갈대밭에서 결혼사진을
찍어 주었다. 인생은 정말 알 수 없다. 평생 결혼은 절대 하지 않겠다고 생각한
여인이 어느 날 맨발로 젬베를 치며 나타난 남자와 만나고 2년이나 멀리 떨어져
있는 동안에도 헤어지지 않고 기다린 남자와 결국 결혼했으며, 특정한 직업 없이
자유롭게 살던 남자는 까페에서 아르바이트를 하다가 우연히 들어간 잡지사에서
결혼과 동시에 첫 번째 퇴사를 한 이후 신혼여행에서 퇴직금을 다 써버리고 재입사
그리고 두 번째 퇴사를 하고 세 번 입사한 후 지금은 그 잡지의 편집장이 되었다.
중간에 젬베로 사회적 기업을 만들어 몇 개월 지내는 동안 이혼 위기가 오기도
했지만 결국 다시 『블링』으로 돌아가 사건은 매력적으로 마무리되었다. 내일 당장
어떤 일이 생길지 우리는 모른다. 내가 갖고 있는 환상(늘 공상 속에서 원하던 것)을
적어도 시도는 해보아야 할 것이다. 어떤 사람을 만나 어떤 곳으로 가게 될지는
모르는 일이니까.

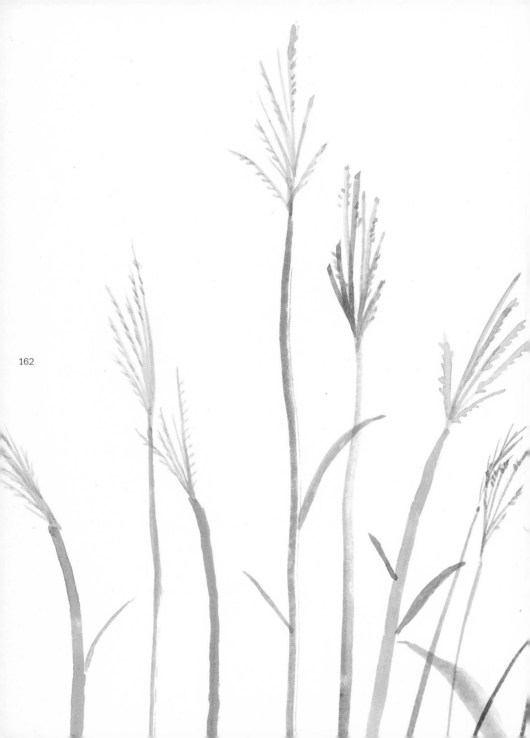

이들은 연애할 때 서울 하늘공원의 억새풀 축제에 간 적이 있는데,
그 후로 솔네 언니와도 몇 번 억새풀이 많은 곳을 산책하며 좋은
시간들을 보냈고, 우연히 결혼식 사진도 억새풀이 양쪽 가득
하늘거리는 곳에서 찍어 억새풀과 인연이 많다고 한다. 최근에 솔네
언니네 가족과 제주도에 여행 갔을 때 마침 그때 제주도에 온 조연과
만났었는데 그곳에서도 새별오름의 억새풀이 너무나 비현실적으로
아름다웠다. 오름 전체가 억새풀로 덮혀 있었는데 눈에 담고 잊지
않고 싶을 만큼 아름다운 장면이었다.

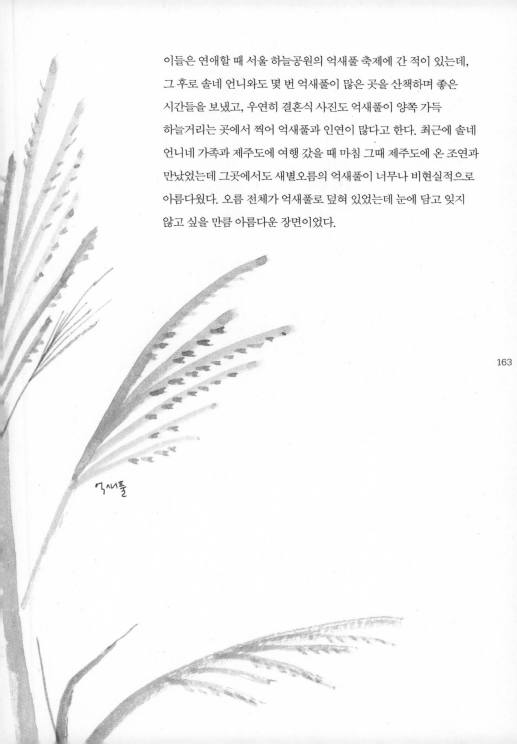

억새풀

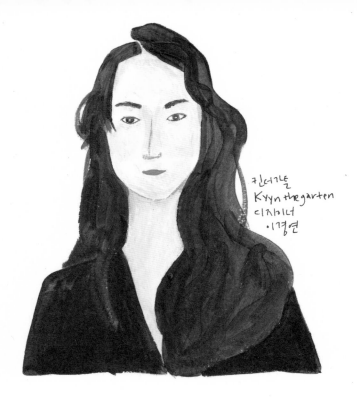

킨더가튼
Kyyn thegarten
디자이너
이경연

164

경연과 라벤더

경연이는 재옥 언니의 소개로 알게 된 내게 몇 없는 동갑 친구이다(별다른
이유 없이 나는 주로 언니나 동생들과 친하게 지낸다). 경연은 영국에서 여성복
디자인을 공부했는데 한국에 와서 개인 브랜드를 만들고 가방 디자이너로
활동하고 있었다. 나도 한국에 돌아온 지 몇 개월 되지 않았던 시기라서 당시
국립 현대 미술관 근처에서 작업실을 쓰고 있던 경연과 알게 되었고 잠시 그
작업실에서 함께 지내기도 했다. 그곳에서 그린 그림들이 내가 생강에서 처음
전시했던 작업들이다. 희한하게도 그곳에서는 낮에 잠이 많이 왔다. 집에서는
새벽 늦은 시간까지 잘 못 자다가도 작업실에서는 낮에 캠핑용 침대에 누워 참
많이 잤다. 정서적으로 한기를 가득 느끼고 있던 시기인지라 창밖으로 높은
건물이 없고 조용하며 산이 보이는 환경에 마음이 편하고 좋았나 보다. 아마

그때부터 이 동네로 이사를 와야겠다고 생각했을
것이다.

지금은 내가 살고 있는 청운동 가까이에 경연이의
쇼룸 겸 작업실이 있다. 걸어서 5분 내지는 10분
걸음 거리이다. 며칠 전 저녁에 갑자기 김치전이
먹고 싶어서 김치전을 부쳤고 경연이는 막걸리를
사와서 밤늦게까지 많은 이야기를 나눴다. 우리가
원하는 것은 인생이 주는 웃음인데 어떻게 하면
그걸 가질 수 있을까에 대해서.

우리에게는 공통점이 있다. 원래 공부한 것과는
다른 일을 하고 있다는 것. 원래 광고 공부를 했던
경연은 홍보 일을 하다가 다 관두고 다시 패션
공부를 하고 결국 지금 다시 공부한 여성복도
아닌 가방 디자이너가 되었다. 그런 경연에게서는
완고함과 깊고도 단순한 정서를 느끼게 하는
아름다움이 있다. 또한 이면을 제시하고 새로운
것을 시도함에 있어 망설임이 없다.

우리가 같이 있었던 작업실에 작은 화분을 여러 개
두고 지냈었는데, 그중 프렌치 라벤더가 있었다.
햇빛이 아주 잘 들어오는 창가에 두었는데도 무슨
이유에서인지 웃자라서 혼자 길쭉하게 솟아났다.
그 웃자란 모양새가 너무 마음에 들었다. 빡빡하게
자라지 않고 위로 띄엄띄엄 자란 것이 더 아름답다
생각했다. 경연이를 생각하면 라벤더 화분이
생각난다. 우리가 열심히 물을 주고 행여나 죽을까
정성을 들여 키우던 향이 좋은 라벤더의 꽃말은
〈침묵〉이다.

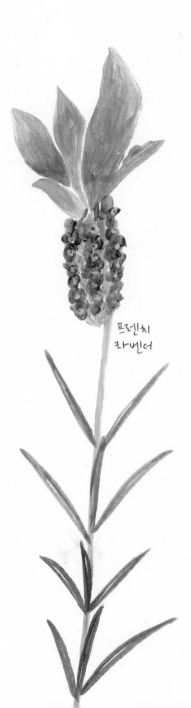

프렌치
라벤더

165

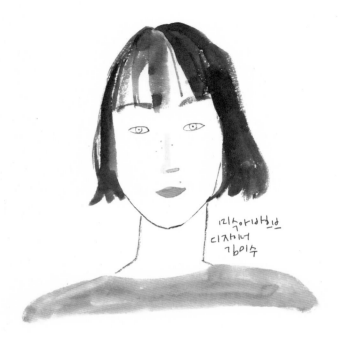

미수아바흐브
디자이너
김미수

이수라 대방동

〈미수아바흐브Misu A Barbe〉라는 예쁜 니트 브랜드가 있다. 니트로 옷을 만들고 오브제도
만든다. 니트로 할 수 있는 다양한 작업을 펼치는 미수 씨의 브랜드로 오며 가며 우연히
그녀의 작업들을 볼 때마다 참 좋다고 생각했다. 어느 날 민선 언니와 함께 한남동 작업실에
놀러 가서 처음 인사를 하게 되었는데 그 후로 그녀가 성수동으로 옮기고 거기서 다시 한번
같은 성수동 안에서 이사하는 동안 3~4년이 흐른 것 같다. 그녀가 작업과 생활공간을 합친
새로운 작업실에 발을 들이자마자 그 공간의 색이 미수아바흐브의 작업들과 같다고 생각했다.
처음에는 의류 브랜드의 이미지가 더 있다고 생각했는데 지난해 그녀가 니트로 만든 식물이나
화분 그리고 그 외 다양한 오브제들의 손으로 만든 느낌이 늘 보던 일상적인 물건이 일상성을
벗은 느낌이랄까. 재료가 재료 자체로 존재하는 느낌이 좋았다. 한때 마음이 복잡하거나 일이
안 풀릴 때는 파이를 구웠다는 그녀는 요즘 아침마다 탁구를 치는 것으로 하루를 시작한단다.
오래된 아파트를 본인의 작업물과 그들을 닮아 작업물인지 진짜 식물인지 구분이 안가는

식물들 그리고 가구들로 채워 온전히 본인의 공간으로 꾸민 그곳에서 취향이란 이런 것이지 다시 한번 생각하며 아름다운 것들을 보고 있으니 그저 기분이 좋아진다. 늘 짧은 단발의 뱅 헤어스타일에 주근깨가 귀엽지만 낮은 저음의 목소리나 그녀가 즐겨 쓰는 컬러에서 나는 중성적이라고 느꼈다. 거기에다 놀랍도록 넓은 베란다에 조용히 자리 잡고 있는 비현실적으로 생긴 대왕송이 그녀에게 정말 어울리는 게 아닌가. 소나무 중 가장 잎이 길어 대왕송이라 불리는데 겨울을 지내며 마르고 생기를 잃은 색이 오히려 주변 작업들과 더 어울렸다.

168

유치원생
재혁이
지우

지혁 지우

큰언니는 결혼해 항공에서 살고 있는데 언니의 이 아이들은 범상치가 않다. 어딜 데려가도 놀라운 친화력으로 친구들을 사귀고, 어떤 상황에서도 절대 기죽지 않는다. 친척네 집에 놀러가서 그 엄마랑 할머니가 평소에 입는 몸뻬를 따라 입는 조카들의 지여원 오늘을 사진으로 보고 그려 보았다. 이 그림은 패브릭에 프린트를 해서 쿠션으로도 만들어 주었다.

169

큰아이 지혁이는 내가 진심으로 〈따라 그리고 싶은〉 그림을 그린다. 이제까지 내가 보고 배운 것들이나 머릿속이 끈끈하는 〈형태〉를 치우고 작업하고 싶지만 그게 쉽지 않기에 때때로 그림은 지루해진다. 그런데 지혁은 내가 노력해도 되지 않는 의도된 순진함을 의도하지 않고 당연히 가지고 있는 데다가 섬세하기까지 하니까.

손자 지혁이 그린
〈언더 더 씨 Under the sea〉 그림.

172

epilogue

3년 전 잠시 양재 시민의 숲 가까이 살 때 자주 새벽에 눈을 떴다. 아침이면 햇빛에 눈이
부셔 더 자고 싶어도 잘 수 없는 방이었지만 해가 뜨기도 전에 종종 눈을 뜨게 되면 시민의
숲 공원으로 혼자 걸어갔다. 친구와 함께 살 때라 혼자서 아주 솔직한 심정이 되어 나 자신에
대해 생각하기엔 이상적인 시간과 장소였다. 새벽 공원은 사람이 하나도 없고, 새벽 공기는
미묘한 방식으로 신선함을 준다. 생각보다 큰 공원 안쪽으로 걸어 들어가면 길고 큰 나무들,
무성한 풀, 흙, 야생 꽃이 풍기는 일상 냄새들이 가만히 정지해 있다. 그 사이로 긴 의자에
누워 있는 동안 아침이 오면 초여름 햇살이 나무들 사이를 환히 비추었다. 가슴을 적시고
동요하게 만드는 햇살이다. 슬픔이나 초조함 따위의 감정은 바싹 말려 버리는.
어린 시절의 영향인지 무엇인지 이유는 모르겠으나 느티나무, 소나무, 모과나무 외에 온갖
나무들과 버섯 그리고 풀 냄새가 섞인 숲은 내게 안정감을 준다.

손정민

1980년 3월에 태어났다. 한국에서 패션을 공부하고 뉴욕으로 건너가 액세서리 디자인을 다시 공부했다. 뉴욕에서는 디자이너로 활동하며 외국인으로 사는 갖가지 어려움을 경험했고, 회사를 그만두고는 어린 시절부터 그렸던 그림을 그리며 산다. 『엘르』 매거진에 오랜 시간 그림을 그렸고, 로레알, 삼성, 신세계 인터내셔널, 롯데 에비뉴엘, 입생로랑, 아벤느, 유니클로, 라로슈포제, 록시땅, 코나, JTBC 등 여러 브랜드와 일하고 있다. 개인 작업을 하며 종종 전시회를 하고 여행을 다니는 삶을 살고 있다.

www.jungminson.art

서울 그리고 사람
drawing

지은이 손정민 **발행인** 홍예빈·홍유진 **발행처** 미메시스
주소 경기도 파주시 문발로 253 파주출판도시 **대표전화** 031-955-4000 **팩스** 031-955-4004
홈페이지 www.openbooks.co.kr **email** webmaster@openbooks.co.kr
Copyright (C) 손정민, 2018, *Printed in Korea.*
ISBN 979-11-5535-122-2 03650 **발행일** 2018년 3월 30일 초판 1쇄 2021년 9월 25일 초판 3쇄

이 도서의 국립중앙도서관 출판예정도서목록(CIP)은 서지정보유통지원시스템 홈페이지(http://seoji.nl.go.kr)와 국가자료공동목록시스템 (http://www.nl.go.kr/kolisnet)에서 이용하실 수 있습니다. (CIP제어번호: CIP2018008774)

이 책은 실로 꿰매어 제본하는 정통적인 사철 방식으로 만들어졌습니다.
사철 방식으로 제본된 책은 오랫동안 보관해도 손상되지 않습니다.

미메시스는 열린책들의 예술서 전문 브랜드입니다.